世界名畫家全集 何政廣主編

格蘭特·伍德 Grant Wood

李家祺◉撰文

藝術家出版社

美國新通俗寫實畫家

格蘭特·伍德
Grant Wood

李家祺◉撰文　何政廣◉主編

藝術家出版社

目　錄

前 言

　　二十世紀三○年代的美國繪畫，出現了一種區域主義的趨勢，擺脫歐洲學院派寫實繪畫的束縛，從美國民俗藝術與土地認同出發，孕育出鄉土觀念的繪畫，描繪出藝術家自己所看到的新世界。格蘭特・伍德（Grant Wood,1891～1942）即爲此一美國二十世紀前期繪畫主流的領導者之一。

　　格蘭特・伍德出生於美國愛荷華州，一九一○年進入明尼阿波里斯設計與手藝學校暑期班學設計，一九一二年在愛荷華大學選修人體寫生。一九二○年二十九歲時到巴黎學畫。一九二三年又入巴黎朱麗安學院習畫，一年後在巴黎和其他城市寫生作畫。一九三二年與朋友創設藝術學校，並擔任藝術教師。一九三四年任愛荷華州公共藝術計畫的主任，並擔任愛荷華大學藝術系副教授，爲該校圖書館設計壁畫。美國的繪畫在此時受地方主義風格支配，加上佛蘭克林・羅斯福總統的「新政」與開明的公共藝術計畫，鼓舞了壁畫裝飾藝術的發展，繪畫主題關注社會問題，並出現一種新的藝術自覺。伍德的壁畫正是如此的創造出一種新的通俗寫實主義的地區風格。亦稱爲美國中西部的鄉土畫派。被批評家稱爲是美國民族精神的體現。

　　格蘭特・伍德最著名的代表作爲＜美國的哥德式＞，主題是他故鄉愛荷華州農場的一對老夫婦，站在哥德式窗戶和尖頂房屋前，表情嚴肅地望著周圍世界。小農場主人手握乾草叉，站在那裡似乎宣示要保衛他的這塊小天地。伍德運用細膩的自然主義手法，描繪衣飾鈕扣和人物臉上的皺紋，刻畫出樸素的莊重感，強調了固執、因循守舊的生活方式。正是企圖表達這種觀念，使作者給畫幅定下這樣古怪而又莊重的畫題。伍德的繪畫，有意以引人注目的態度，描繪現實生活情節、社會性主題和人物心理特徵，得到十足的寫實主義的準確風格，從早期受歐洲傳統繪畫影響，邁向獨創的美國鄉土寫實筆調，表現美國中西部生活形象。

二○○四年三月於藝術家雜誌

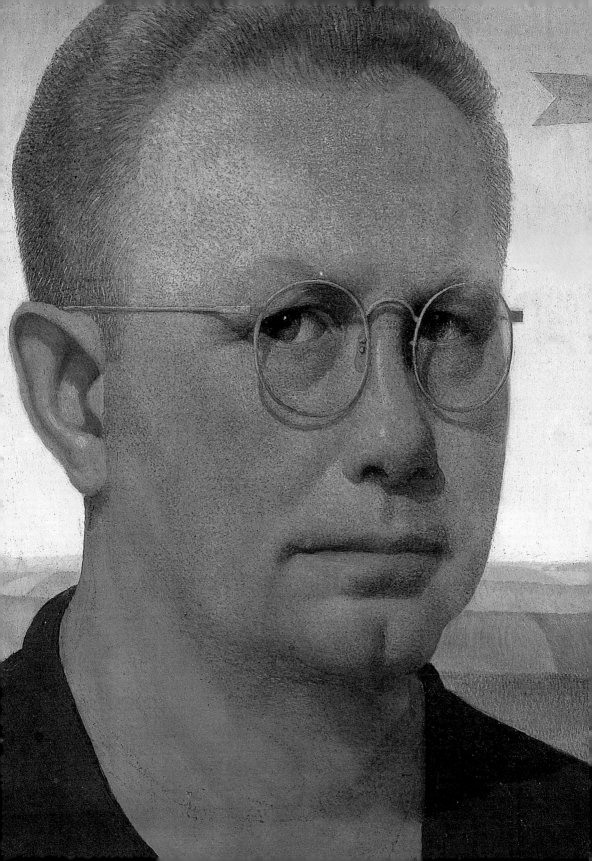

美國新通俗寫實畫家──
格蘭特・伍德的
生涯與藝術

榮譽來自家鄉

當格蘭特・伍德（Grant Wood）來到愛荷華州的希德雷皮斯（Cedar Rapids）時，還是一個十歲大的方臉男孩。由於父親去世，他的母親成了四個孩子的寡母，把家產的農場賣了，用大部分的錢買了一棟兩層樓的房子。三個男孩分別是法蘭克、格蘭特、傑克與最小的女兒蘭茵。

雖然這時候的格蘭特・伍德畫得不錯，在走廊和屋外的牆上畫些可愛的圖案，一般大人並不重視，因為他長得不太可愛。一直到伍德成年，大家才曉得他原是一位藝術家，家鄉的居民為他驕傲，同時當地的望族也開始請他裝潢室內及美化家居。

格蘭特・伍德的朋友大衛（David Turner）經營殯儀館，提供一間房子讓他免費居住與繪畫，同時將他的作品展示於殯儀館內。大衛說服人們買畫，同時把這些藝術品有秩序的保存與收藏。

格蘭特・伍德個子很矮，體寬而強壯，喜歡穿一套咖啡色的厚絨西服。他的頭很大，髮質帶有棕色色澤，眼鏡度數很深，顴骨很高，尤其在低頭時，好像斜眼看人。下巴外伸，中間有道深

自畫像（局部） 1932
年 油彩美耐板 37.5
×32.5cm 達文波特美
術館藏（前頁圖）

8

老屋與樹影　1916年　油彩畫板　33×38cm　希德雷皮斯美術館藏

溝。尤其特殊的是，當他站立的時候總是左右搖晃，將身體的重
心從一隻腳換到另一隻腳。

　　大衛卻是個高大而好動的人，對於各種複雜情況應付自如，
反應又靈活。對格蘭特・伍德很好，他相信這位有才華的年輕
人，總有一天會出人頭地。大衛通常雇用格蘭特・伍德做些事，
也在藝術家手頭緊的時候接濟他。

伍德講話慢條斯理，即使碰到緊急情況也是如此。他的吐字好像小學生在昏暗的燈光下唸書，聽的人要有點耐心，才能把那些單字串聯成句子。

畫家漸漸有名了，在鎮上被稱爲天才，大部分人對他的藝術並非眞正瞭解，所以他的作品幾乎沒有藝評加以介紹。

全鎮至少有四百幅以上他的畫掛在不同的牆上，而大部分購畫的人，都是在畫家揚名之前買的。在家鄉他享盛名，當地人視他爲寶，因爲他是全美國知名的畫家。

回想起來，伍德算是家族中的傳奇。當他二歲的時候，是四個小孩子中最會黏母親的一個，一天到晚扯著媽媽的衣服，尤其是在餐桌上還要人抱著，伍德的媽媽少有機會好好吃頓飯。母親的表妹柯羅拉與這家人同住，實在看不慣，就把小傢伙抱開，他仍是又哭又鬧，還要踢人，直到有一次柯羅拉將他抱進自己的房裡，才發現小傢伙安靜下來，原來他看到了牆上的一幅畫，這是柯羅拉平日消遣畫的，所以她猜想小傢伙長大，將會是個畫家。

第二年伍德三歲了，母親發現他用鉛筆畫了一大堆小的弧形，開口在同一方向，又像是很多半月，或是剪下來的指甲，原來他是在畫小雞。伍德太太在未婚前，曾是小學老師，她知道怎樣鼓勵小孩，就稱讚伍德畫的很好。

格蘭特・伍德畫小雞，因爲他喜歡牠們，在八歲的時候曾把自己名字塗寫在離希德雷皮斯二十五里以外的老農場的地窖內，今天在老的農場，已經豎立了一塊石碑，上面寫著「格蘭特・伍德出生於此，一八九一年二月十三日」。

農莊的日子

格蘭特・伍德的爸爸馬維爾（Francis Maryville Wood）跟他一樣，也是方臉和金髮。他讀過兩年制的專科學校，主要興趣是在歷史方面，離開學校後，馬維爾在他父親經營的農場工作五年。一八七九年花了一千多元，購得八十畝的土地，在以後的七

年，同時經營自己的農場與父親的土地。

海娣‧維佛（Hattie Weaver）是從小的鄰居，雖然伍德家是共和黨，維佛家是民主黨，二者卻都屬於同一個教會，祖墳相鄰。

一八八六年馬維爾與海娣結婚，男方三十歲，新娘廿八歲。馬維爾在農場添建小屋兩間，又買了附近四十畝的森林地，家用木材燃料的來源已沒問題。海娣在小學教書，也省下不少錢，她買了大部分的家具，包括十二人的大餐桌，當兩家人相聚的時候，還不夠坐。

農場生活相當愜意，生活上的必需品全都具備，是個中等水準的家庭。夫婦二人在十三年中，先後育有三子一女。

母親張羅四個小孩的三餐，爐裡燒著松枝，火勢又快又大，她總會挑選幾枝燒成的松枝細棒，讓小伍德當成炭筆在地上畫圖。

一旁的餐桌上用紅色的布蓋著，桌布一直垂到地面，支撐桌面的拱形木架造成的空間，就變成伍德生平的第一個畫室。他可以躲在裡面用炭棒塗個整天。

有時候，爬過山坡，走一段路來到了石灰岩的採礦地──石頭城。在他學齡期間的報告，曾經作了「鳥類及其習慣」的調查，把這份專題送到當地的周刊發表，一九○一年四月十五日，編者介紹「格蘭特‧伍德非常了不起，只有十歲，他的報告中找到了鄰近地區五十五種不同的鳥類。顯示了他是一個善於觀察、思考與具有廣泛知識的男孩」。

一九○○年秋天，馬維爾生病了，呼吸急促，好像是氣喘，整個冬天臥病在床。農場工作由十四歲的長子法蘭克一肩挑起，伍德也幫忙擠牛奶、餵豬群、替水槽內破冰，甚而兄弟兩人穿著牛皮大袍，坐著雪橇，滑行到林場去找枯木當燃料，讓馬拖回家。

父親馬維爾的情況一度好轉，有一天起床覺得很自在，決定進城，沒料到離開房子不到幾步路卻暈倒在地，幾小時後去世。只活了四十五歲。

馬維爾的早逝，打亂了這家人的生活與計畫，孩子的命運也跟著轉變，之後沒有一人成為農夫。新寡的伍德太太只得帶著孩子們到西南二十五里外的希德雷皮斯居住，因為她自己的爸爸迪俄森先生退休後住在那裡；而她哥哥佛朗克是在城裡當律師，幫她完成了搬家買賣過戶手續。

以後的十四年，伍德太太待在家裡專心照顧孩子們，節儉度日，將財產的一半買了二層樓的房子，剩下的錢不多，還有長遠的路要走。

讓母親欣慰的是，格蘭特‧伍德喜歡弄些小東西，東塗西畫，上色彩，用顏料。他參加了圖畫課，報名全國蠟筆八年級的圖畫比賽，得到第一名。

參加繪畫暑期班

格蘭特‧伍德進了華盛頓高中，他有一位很要好的朋友馬文（Marvin）。兩個人就像是藝術家，凡是學校的舞台佈置、各種慶典活動的會場安排，都由他們包辦；當然學校的雜誌與年刊均由他倆繪圖，幾乎沒有別人表現的機會。同時加入當地的藝術協會，他們的作品在圖書館的畫廊舉行小型展覽。沒有畫框，畫黏在每一扇的玻璃窗上。

第一次賺到錢，是賣一張畫給鄰居，為的是在伯利太太兒子隔街開的五金行裡買八塊錢的材料。接著又為一位老先生製作書架的藏書標誌，得到十五元報酬。

伍德買了《手藝人》雜誌（Craftsman），其中每期有一篇內容連載，由哈佛大學設計學院的暑期班教授伯切德（Ernest Batchelder）執筆。伍德遵照書中一切指示，買了畫報、透明的顏色紙、水彩、大小不同的畫筆與印第安墨水，並期待下一期雜誌的出版。

一九一○年高中畢業，典禮會場的佈置由他與馬文負責。當夜，伍德坐火車到明尼阿波里斯，其實他不認識那裡任何一個

秋景　1919年　油彩畫板　33.5×38cm　希德雷皮斯美術館藏

　　人，而是衝著伯切德教授的暑期班於當地的工藝設計學校開課。
他決定前往好好鑽研。

　　　　他帶的錢不多，請求在學校的店舖內打工，爲了省錢就在當
地教堂的停屍間過夜，實在受不了味道，只好睡到公園去。而在
公共場所過夜是違法的，所以他就在半夜前先睡，車輛的吵雜聲

紅醋栗　1907年　水彩
達文波特美術館藏

也漸漸習慣了，碰到下雨，只好到整夜開的咖啡店暫避。

最主要的，他達到了目的，在伯切德教授的指導下能夠把自己的作品，讓這位名滿全國的教授給予指示與訂正，伍德帶去高中時代的水彩畫，伯切德看了非常喜歡，並給予更多的關心。在以後的回憶中，伍德認為這是一生中最重要的學習階段。

圖見154頁
圖見156頁

目前能見到他最早的作品是一九○五年的〈鳶尾花〉、一九○七年的〈紅醋栗〉和一九○八年的〈冬天的樹〉，都是水彩畫。高中的畢業紀念冊裡也登有伍德的黑筆畫。

在明尼阿波里斯，他第一次真正感受到哥德式建築的美，這項知識先是在課堂得知，然後仔細觀察當地的教堂，就是這種結構。

他覺得別人的稱讚與欣賞，遠勝於金錢的報酬。格蘭特·伍德想出了一種新花樣——石膏花，先以模子製作再塗上顏料，不過，成品他都送給了朋友。另外一種嘗試，把雞蛋的蛋白混合果汁、蜂蜜與顏料，希望找出古代的繪畫大師們怎樣製作那些半透明顏料的祕密。

格蘭特·伍德的腦子總是在轉，突然間想做一個插畫師，把這主意告訴好朋友保羅，保羅的爸爸在鎮上與人合伙開了一家書店，自己則租了間辦公室，職業是攝影師。保羅建議可與伍德合用辦公室，所以一九一一年春天，在辦公室門外打出一是攝影師、一是插畫師的招牌。可惜根本沒生意，保羅只好回到父親書店工作，而格蘭特·伍德再去明尼阿波里斯，參加第二次的暑期班。

銀器匠的手藝

秋天，伍德參加教師甄選，各項成績相當懸殊，整個的成績仍不夠格當準老師，只能做一個臨時老師，合同是一年。

他在離家三里外的鄉間小學當孩子頭，學校裡只有一間教室。伍德對學生不嚴厲，說話很慢，音調柔和。因常常睡過頭而

遲到，他怕冷天，派好值日生早點到校生火爐。伍德當小學老師時月薪是卅五元。他對學生很好，孩子們也喜歡他，全班只有廿一個學生，從六至十三歲不等。他很不願意給學生低分，更不會給不及格。總是儘量鼓勵學生。

一年後離開小學。伍德與保羅再度合作，這一次是替雜誌社寫專題。費了好幾個禮拜閱讀與研究，在《手藝人》（Craftsman）雜誌刊出一篇〈透視木造小屋的歷史〉，讓人讀起，好像是老馬識途，酬勞廿五元由兩人均分。

曾有一段時間他們搬到芝加哥，寫了另一篇〈森林中的木造小屋〉，描述一位藝術家自己設計與建造一間六十四呎長的木椿小屋的故事。寫稿這件工作太辛苦，又不能保證刊登，兩人匆匆結束營業，再搬回老家希德雷皮斯。

到了秋天，回到原來的銀器手飾店工作，伍德替老闆娘畫了一張〈有蕃紅花的風景〉。這是第一張簽名的油畫，景緻是橫幅，圖見156頁截取了森林裡樹根的部分，左邊地方長了些黃花菖蒲類的植物，穿過樹間看到背後的湖水，矮丘相互重疊。他裝配了個橡木框，放在店裡賣。

一九一三年，芝加哥的「凱羅銀器公司」雇用格蘭特·伍德。十月，他正式註冊成為「芝加哥藝術學院」夜校的學生，每週上三次課，一直延續了五個月。

在凱羅店裡，和克力斯特別接近，克力斯是挪威移民，有很好的手藝，在存了一些錢後自己開店，而伍德不時在技術上給予支援。他們在郊區租了農場房子，一樓臥室，二樓營業。沒多久，另外兩位挪威的銀器匠也加入，供每個人一週的吃住，只要付四元。

有時候，格蘭特·伍德跟他們到挪威朋友家晚餐。通常星期六晚上，穿戴整齊，坐火車到芝加哥城裡看電影。他沒有女朋友，也很少跟女人講話。廿四歲的年輕人似乎難度青春。

一九一四年偶作了小件油畫〈陰影〉。

一九一五年的秋天，因為聖誕節到了，生意最好。伍德設計的一些手飾珠寶，都登錄在芝加哥的公共圖書館。有些精巧的珠

寶盒與項鍊都在藝術學院展示。

　　一九一六年初，因爲歐戰開打，生意無法維持，有些材料頗貴又無法獲得，銀器首飾店只好關門大吉。格蘭特・伍德很快原有的錢全部花光，臨時工作也找不到，根本無法維持吃住，只好返回家鄉，放棄了學習。

自己建造房屋

　　保羅告訴他太太，凡是伍德製作的任何藝術品都要保留起來，將來他一定會成名。婚後兩人在郊區的森林邊居住，三分之一的收入付了房租，他們計畫自己來蓋房子。

　　買了圓木，蓋了一間柏油紙爲屋頂的小小木屋，所有的家具與設備都是小號，冬天實在很冷，住回鎮上的公寓。

　　保羅在朋友的幫助下，蓋了第二間簡陋的小屋，比前者大一點，完全看木材的尺碼來決定大小。屋頂還沒蓋好，伍德回來了。

　　自從伍德的母親搬到希德雷皮斯，連續十五個年頭被經濟困擾，弄得精疲力盡。購屋後的餘額只夠平日生活，根本沒有收入，連貸款都無法付出。一九一六年被法院判定房屋需拍賣，因爲加上利息，她已經欠了五千多元。走頭無路下，伍德與母親暫時搬進了保羅的第二間小屋。這間房子就像夏日露營用的過夜小屋，視野非常好，在山坡的頂上，開闢一條小路，通往溪邊的小橋。另外一條小路，通往小溪，只要踩過大石頭，就到鎮上了。

　　保羅夫婦相信格蘭特・伍德一定有前途，很高興兩家人能住在一起。伍德母親也暫時得到休息，安靜的坐在老舊的搖椅內，雖然缺了把手，可這是幾代的傳家寶，也捨不得丟掉。

　　一時很難找到工作，伍德也不著急，他順著河流，在山坡邊又是寫生、又是繪畫。游完泳，再畫素描與油彩。下雨天，從家裡的窗戶望外看，景色也好，伍德仍然忙於打草稿與塗顏料。

　　保羅在父親書店工作，每週賺十二元，分一半給伍德。不管

別人怎麼說，他決定盡力幫忙這個老友，雖然伍德也從不言謝，可是保羅知道他內心的感激，他們是從小長大的哥兒們啊！

伍德的弟弟傑克，已經是修汽車的機械師，過著自己的生活。哥哥法蘭克與克萊爾結婚後，住在愛荷華州的滑特盧，經營汽車附屬品生意。小妹蘭茵偶而會來看望母親，大部分時間都與姑媽莎拉住在一起。

一九一七年，伍德送給小妹一幅〈搖晃的白楊樹〉，做為她十七歲的生日禮物，同時也教妹妹作畫，以後蘭茵亦變成了一位小有名氣的藝術家。當阿姨柯羅拉於周末請他們去吃晚飯時，伍德利用下午時間，完成了風景畫當做禮物。任何人只要對他好，伍德總以小幅作品回報。

保羅計畫建造比較大的房子。伍德同意合建兩間。目前他沒有錢，先由保羅去張羅款項與利用貸款購料。同時決定全由自己動手。

一九一六年夏天，建造工程開始，位置離原來的簡陋小屋約有半里之遙。保羅暫時不去父親的書店幫忙，全力趕工。兩個人對木匠的技術，主要來自高中的手藝訓練。他們買了一些木工指南的書籍做參考。保羅與伍德自己做粗木工，所有門窗與建材格式都採標準尺碼，只要設計正確，也建造得天衣無縫。加上機械工具的幫忙，可節省時間與力氣。為了不要讓冬天的積雪積在屋頂，他們計畫建成四面斜的屋頂，除了中央突出外，分別向四方傾斜。伍德先製作一個模型屋，再按比例放大。最後仍然經過一位真正蓋過房頂的木匠指點，終於解決了這項大難題。

愉快的軍營生活

伍德和保羅的兩間木屋，在一九一七年的春天才完工。伍德家從簡陋的小屋搬進新屋，房子雖小，有兩層樓，樓上是兩間臥室，樓下是廚房與餐廳。伍德利用餐廳作畫，剛好可從後院看到外面的景色。

搖晃的白楊樹　1917年
油彩畫板　35.5×
27.5cm　達文波特美術
館藏（右頁圖）

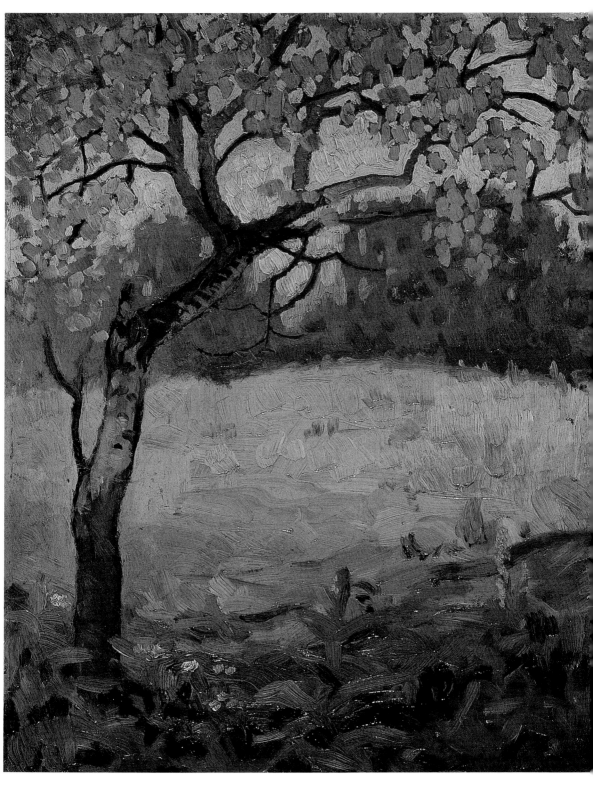

餵食雞群　1917年　油彩畫板　28×35.5cm　希德雷皮斯美術館藏

　　他思考把新家的每一間屋子，利用空間加深壁櫥與架子，自
己的臥室增建櫃子及整排的抽屜，把一切繪畫工具與用品，都有
秩序的排好安放，不要的東西全部丟光，他不喜歡儲藏雜物，只
留下一件作品，那是在十五歲時所完成的水彩畫。

　　這段時間，伍德把心中蘊藏甚久的景緻一一展現，他畫了
〈荷蘭人的老屋〉、〈餵食雞群〉和〈馬車商人〉。

　　一九一七年開始轉運，伍德接受了更多委託裝潢佈置房屋內
部的工作。因為戰爭的關係，建築商選擇比較小而精緻，同時省
料的屋子。

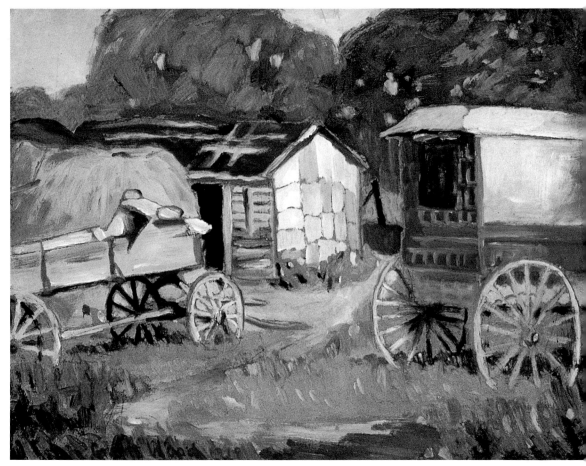

馬車商人　1917～18年　油彩畫板　28×35.5cm　希德雷皮斯美術館藏

　　　　伍德先設計像是玩具式的模型屋，四周加以美化，放些海綿
做的綠樹。又用報紙與樹膠做成灌木林，塗成綠色。將分光稜鏡
與雲母片，放在適當的位置，有非常好的反光效果。同時，設計
廣告封面與書寫文字內容。讓購屋者可以對照實物一目瞭然。任
何人看到模型屋，都會心動，不只是房屋本身的結構、內部隔
間、裝潢佈置，連四周的環境，早已設想周到，看得房地產經紀
人亨利非常滿意。

　　　　伍德的母親和妹妹，在法律上是受伍德扶養的人，因而他可
以不去當兵。後來伍德母親得到補助後，兒子改列為補充兵的名

額。在伍德受訓期間，大部分的時間，用鉛筆替袍澤與長官畫人像，士兵收費廿五分，軍官一元，不過如果別人不付錢，他也從不要求。最後連部隊的司令官喬治隊長也找他畫人像。

長官正要出差，伍德只有十五分鐘的時間替他畫素描，等長官回來後，非常喜歡他的作品，用鏡框框起來掛在辦公室的牆上。十五年後，才知道畫家的名字。

伍德在軍營中生活得很愉快，不久被派到首都華盛頓的軍區，設計偽裝的工作。在軍方的工程部，專門負責帳蓬的噴漆，掩護真實的武器。他先以模型與樣品實驗。當大砲經過掩護程序的前後，都有照片攝製。以後曾經在史密斯博物館（Smithsoniam Institntion）展示過。

一九一八年聖誕節前夕回家。短暫的休假中，伍德畫了一間老穀倉的房子〈薩克斯頓的老地方〉和另一幅〈尋找東西〉，畫面 圖見158頁 是畫一個男孩朝著接水的桶裡張望。

第二年的秋天退役了，他仍然穿著軍裝。表兄喬治曾經做過銅版蝕刻（Etching），介紹他到「傑克森初中」當老師。由於過去的標準老師執照並未考上。這一次伍德是以「特殊科目」的老師身份去教藝術。

第一天他穿了軍服外套，並戴著戰鬥便帽去學校。校長法蘭西絲小姐非常不放心，總是前後盯著他。廿八歲的老師講話很慢，不敢正眼看人，一個月後也沒出什麼狀況，校長才放心讓他自由教學。到了學期終了，不知道怎麼給分，學生的成績記錄全是空白，因他叫不出學生的名字，而對每個學生的藝術能力卻很清楚。最後解決之道，是由校長對學生一一點名，他再打分數。

教學之餘，沒有浪費時間，伍德都在專心作畫。所以這年也有三幅畫完成，是〈舊石穀倉〉、〈餵食豬群〉以及〈樹蔭下〉。 圖見25頁

中學老師的才華

校長逐漸肯定格蘭特‧伍德是位好老師，不只是因為他脾氣

薩克斯頓的老地方　1918～19年　油彩畫板　38×46cm　希德雷皮斯美術館藏

溫和，更重要的是他為學校做了太多事情——設計全校年度各種
報表的封面與內容。在他指揮下，裝飾與美化教室與環境，製作
壁畫與模型；其中一個男孩得到壁報比賽的一百元獎金。伍德在
校方的地位已穩固，法蘭西絲不能沒有這樣的好老師。

　　傑克森中學給伍德第一年的年薪是九百元，一直等到有了
錢，伍德才把軍裝換掉。然後開始儲蓄，回到家裡仍然繪畫，賺

點外快，完成油畫〈籃形的柳樹〉。 圖見26～27頁

　　到了次年春天，伍德準備去一趟歐洲。他高中畢業已經十年，當年和同學馬文是對藝術最有熱忱的伙伴，曾經談過要去巴黎。現在利用暑假，到世界藝術的中心去觀摩是很有意義的。四月拿到護照，計算好所有的花費，六月起程。一切從儉，白天坐公車，喝最便宜的紅酒與啤酒。

　　旅行中兩個年輕人儘量用雙腳步行，可節省車資。巴黎的城門、碑塔、雕塑與特殊的建築物，都是那麼吸引人。好天就在各地隨時作畫，下雨天就去博物館參觀。再不然兩人對畫。

　　一九二○年整個夏天的重要作品，包括：〈巴黎偉人祠〉、〈有霧的日子〉、〈舊與新〉、〈園中小徑〉、〈巴黎城門〉、〈板栗街〉、〈城牆內的大門〉、〈巴黎的教堂〉、〈伏爾泰泉水〉。 圖見32、33頁
圖見34～36頁

　　當他和馬文搭船回家，伍德已經開始計畫下一次的巴黎之行了，同時希望停久些，當然要儲夠錢才能成行。

　　伍德從法國回來，並沒改變過去生活的方式，他到各地去撿破爛，從金屬行、材料商、機械廠，把別人不要的丟棄品，做成「廢物花」（Junk Flowers），稱之〈小巷的百合花〉。看起來像是盆栽，實在不是花，都是由齒輪、鏈條、罐頭、鐵絲、燈罩，殘缺的工具等物件組成的，這些廢棄物品經過他的整理、修飾，總算成了化腐朽為神奇的「金屬花」，這項嗜好進行了好幾年，最後他將這些作品全都送了人。 圖見174頁

　　一九二一年格蘭特‧伍德為圖書館設計了三聯式壁畫。隔年，他為房地產經紀人亨利設計戶外壁畫。原來的彩色畫只有十一乘三吋，後來加大為十一乘三呎。圖案中的農夫、工人、商人、男人、女人與小孩，一群人圍繞著中間的女人，她右手高舉著模型屋。保羅在裡面充為木匠，這幅戶外的壁畫，稱之〈對家的渴望〉，就畫在公司正門的牆上，夜晚有燈照射著，佔據市區的十字路口，相當醒目。 圖見38頁

　　一九二二年，格蘭特‧伍德畫了〈脫皮的斜樹〉。同時開始為學校圖書館設計半月壁上的壁畫「四季」，一直到一九二五年才完成了〈夏天〉、〈秋天〉、〈冬天〉。 圖見39頁
圖見40頁

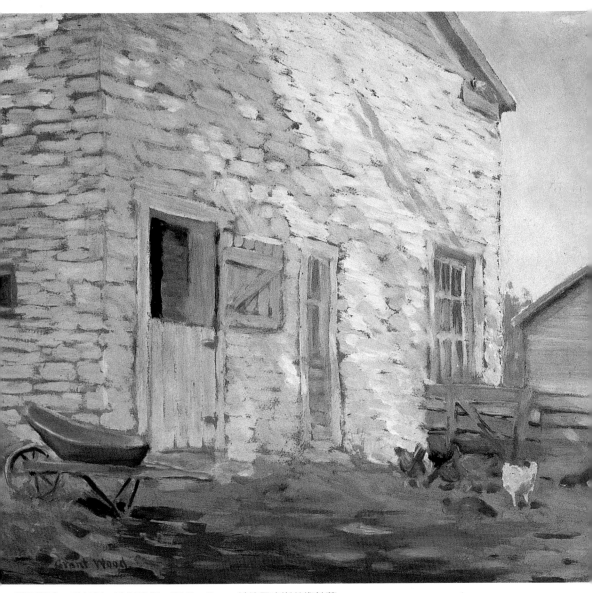

舊石穀倉　1919年　油彩畫板　37.5×45cm　希德雷皮斯美術館藏

第二年，傑克森初中原來的校長法蘭西絲，昇遷到麥克肯力高中。

這年，伍德嘗試畫連環圖，用鉛筆畫的主題是「東海岸對西部的看法」，內容幽默。第一張是水牛身子配上女性的腿，在主街衝刺，第二張是印第安人偷男人的連身內衣褲，第三張則是牛仔追打印第安人。又爲殯儀館設計〈哀悼者的長椅〉。經過三年，總算完成了油畫〈希德雷皮斯的能源研究所〉。

格蘭特・伍德的教學方法不太合常規，卻非常有效。一九二四年，他將學校的餐廳加以美化，全部有一百五十呎的牆壁需要裝潢。他設計了一種活動的橫幅裝飾帶，讓四十三個男學生，每人分到四尺不等的工作範圍。待整個橫幅完成後，兩頭捲在圓筒的外圍，可以橫向拉開展示，並且標示一些繪畫內容，讓觀眾更能明瞭畫的是什麼？也可以將橫幅安放在架上，依照位置與面積有多長，隨時調整，就像是裱好的中國畫橫軸，捲起來便於保藏。學生們稱之爲「移動的裝飾帶」。

另一件由學生集體創作的是〈模型城〉，和上一件相同的比例，每個人做一間房子，不論是做工廠、市政府、戲院、水廠、學校、銀行，那個都行，然後將這些房子組合爲城市。

旅居歐洲

格蘭特・伍德喜歡畫兒童與純樸的人們，因爲他覺得自然與誠實，比較能夠表白自我，而不受別人意見的影響。他發現七、八年級的小孩已經開始懂事，所以要想好的方法，讓學生保持高度的學習興趣。感受與想像是很重要的創造泉源。

一九二二年，畫家買了第一部汽車，雖是二手貨，但有了車可以到比較遠的地方去寫生或找材料。因爲賺錢不多，格外節省，一心計畫到國外求學。一九二三年春天，向學校請假，準備到巴黎的朱麗安學院進修。

整個夏天仍在希德雷皮斯，準備妥當後才出發。廿二歲的伍

籃形的柳樹　1920年　油彩畫板　32×37㎝　希德雷皮斯美術館藏

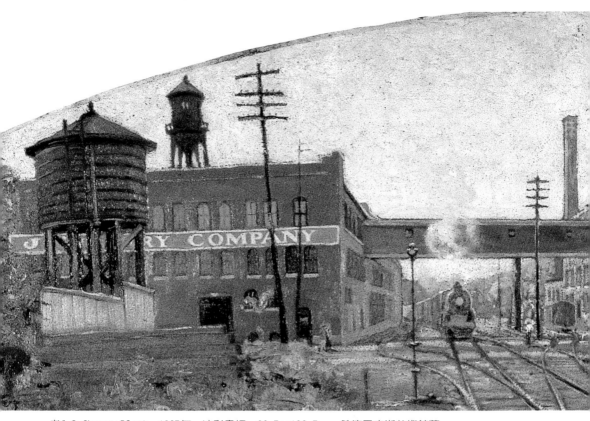

老J.G.Cherry Plant　1925年　油彩畫板　33.5×103.5cm　希德雷皮斯美術館藏

德前往歐洲停留十四個月，大部分時間留在法國，雖然他一行法文也不會寫，其他外文也是一竅不通，勉強知道一些法文單字，只能用來點餐。

　　朱麗安學院是一所純粹的繪畫學校，沒有正式的課程，也不用教科書。每個教室有位班長，安排模特兒和解決學生間的紛爭。上課時，學生們將畫架排成半圓形圍著模特兒作畫，教師每週來兩、三次，當場評論與修改學生的作品。在這樣的制度下，通常都是相互學習，學生多為法國人，因為伍德不會法文，大部分時間都是獨自作業，有時和同學共進晚餐，同學叫他「木頭腦袋」。

　　他要找機會顯示自己的才華。當時寫生的課程是以裸體的男

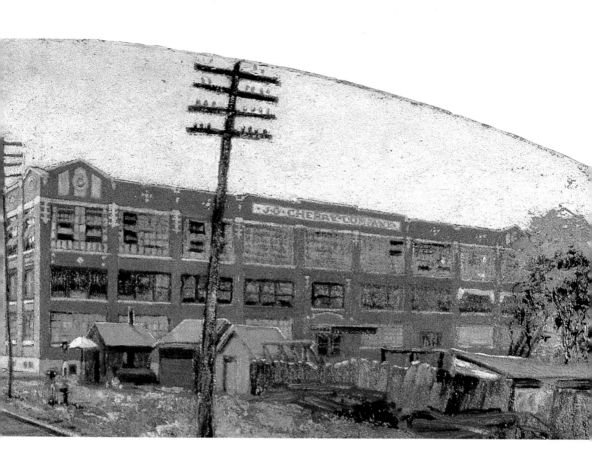

性當模特兒，學生從背部去畫。伍德以紅色的顏料輕拍在畫布上，畫中人物看起來全身像是得了麻疹，同學們都驚叫，太可怕了。老師卻表示不同意見，認爲學院的盛名就是來自大膽的創作。

圖見30頁　　目前所見的這幅畫〈有斑紋的男人〉後已經修改過。當時他也覺得太醜，沒人會買，只好放在屋角，這是十五年來第一次畫家自己保留一幅畫。隨後格蘭特·伍德三個禮拜沒在學院出現，一位英國同學去他畫室探望。伍德好幾天沒跟人講話了，他不認爲自己可以當一個畫家，因爲並沒有受到眞正好的教育，自信心崩潰，學習的熱潮因而減退。這位英國同學第二天帶了一大堆書，叫他高聲朗讀。連續陪他好幾天。伍德再度回到朱麗安學院

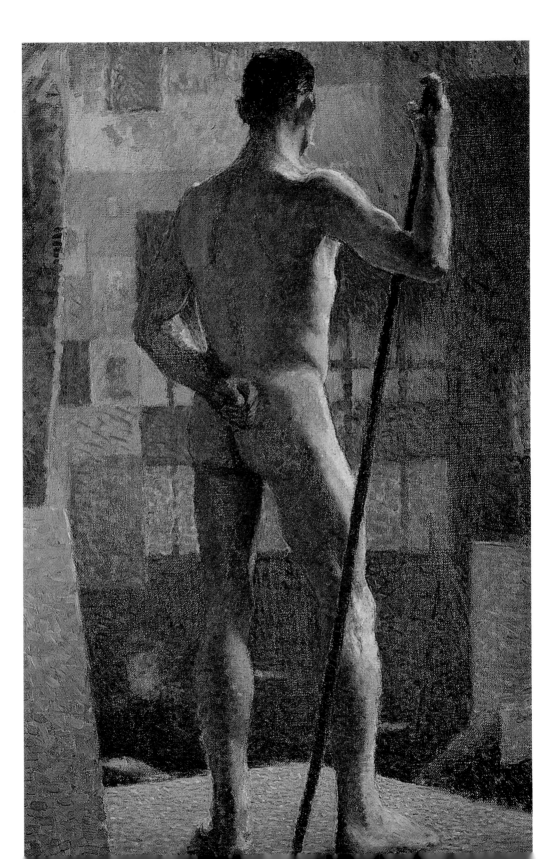

有霧的日子　1920年　油彩畫板　18×25.5cm　希德雷皮斯美術館藏
有斑紋的男人　1924年　油彩畫布　81×51cm（左頁圖）

上課，發現先前那要命的低潮幾乎毀了他，現在一切恢復正常，他知道需要跟別人交談。

　　當冬天來臨，和幾個美國學生到義大利的蘇蘭多（Sorrento）作畫，他們住在旅館，兩個同學彈鋼琴與拉小提琴，演奏美國爵士樂，讓旅客都加入助興。旅館老闆也很開心，讓格蘭特·伍德的繪畫在大廳展出，伍德大部分是畫巴黎與蘇蘭多的景緻，想不到這個展覽中賣掉作品的收入，已足夠負擔旅程的費用。

　　一九二四年所畫的國外景緻，成果不錯。包括：〈巴黎的瀑布〉、〈蘇蘭多的油缸〉、〈蔬菜農場〉、〈藍杆的房子〉、〈盧森堡公園的跑者雕像〉。

圖見42～45頁

巴黎城門　1920年　油彩畫板　33×38cm　希德雷皮斯美術館藏

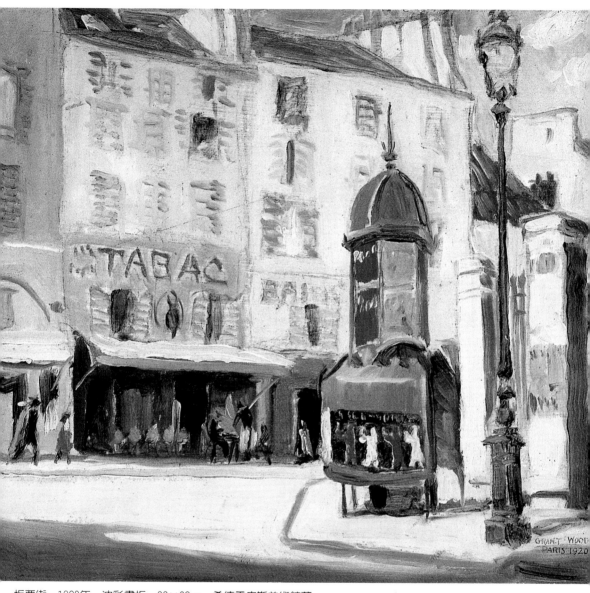

板栗街　1920年　油彩畫板　33×38㎝　希德雷皮斯美術館藏

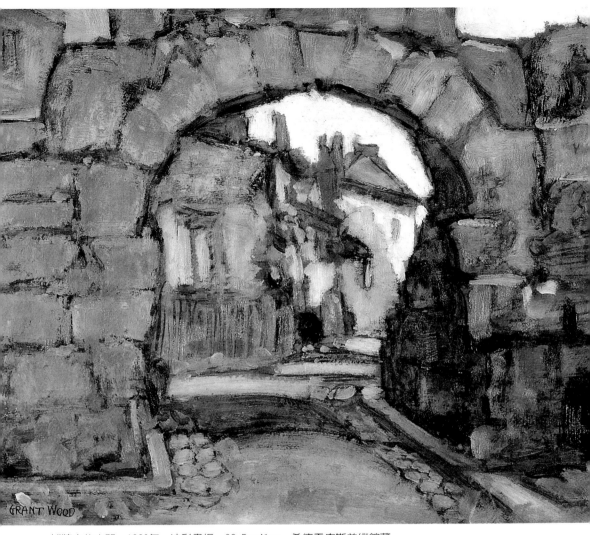

城牆內的大門　1920年　油彩畫板　32.5×41cm　希德雷皮斯美術館藏

　　格蘭特‧伍德實在太喜歡蘇蘭多，所以春天與夏天繼續留下來。接著到法國南部的葡萄酒名城波爾多（Bordeaux）遊歷，轉道比利時返回巴黎，他實在不想離開這座藝術之都，無奈假期已到、經費無著，他表示：「法國就像孩子們，我喜歡他們」。

小巷的生活

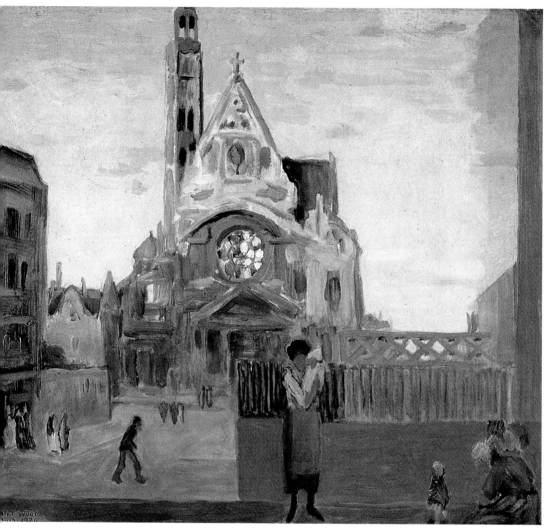

巴黎的教堂　1920年　油彩畫板　33×38cm　希德雷皮斯美術館藏

　　這次遊學，帶回了大量法國題材的素描，只完成一張油畫。
回去後只要經濟許可，伍德希望儘快舉辦一次「巴黎畫展」。他並
在坐船回美國的時候，再度計畫下一次的巴黎之旅。

　　小妹蘭茵在夏天與愛德華結婚。畫家送給她特別的巴黎禮
物，帶給母親的是義大利的貝殼與瑪瑙，六十六歲的伍德太太高
興地看到兒子歸來。

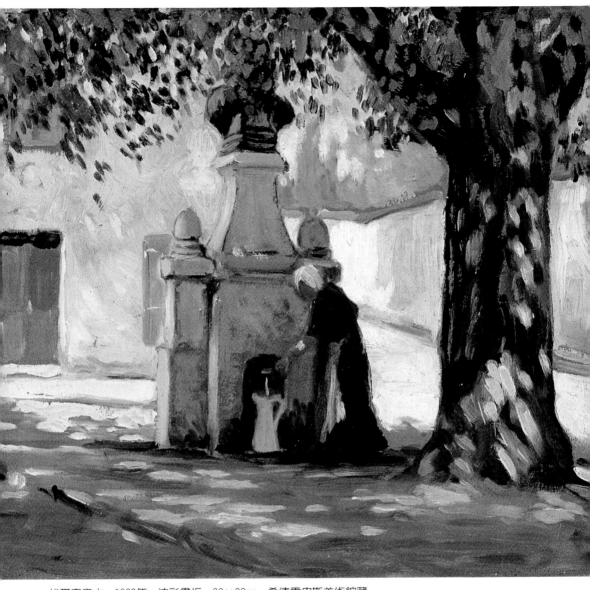

伏爾泰泉水　1920年　油彩畫板　33×38cm　希德雷皮斯美術館藏

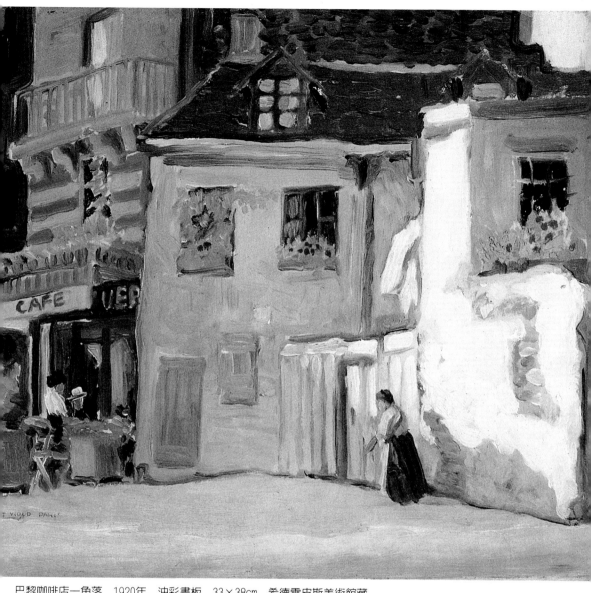

巴黎咖啡店一角落　1920年　油彩畫板　33×38cm　希德雷皮斯美術館藏

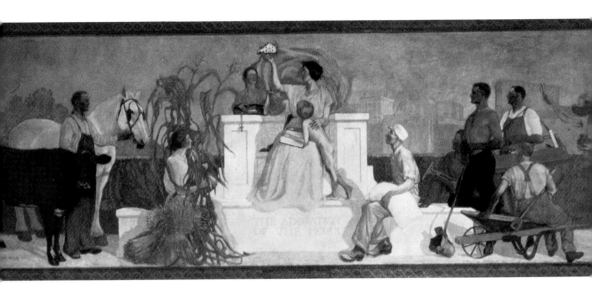

帶回美國陸續完成的畫有三幅：〈義大利農家庭院〉、〈藍色的門〉以及〈梅迪西的噴泉〉，隔年完成的是〈那不勒斯海灣的風暴〉。

圖見46頁
圖見47頁

　　伍德把在法國穿戴的扁形帽與花襯衫收起來，在家鄉，他不會這樣打扮。生活回歸原來的模式，在高中繼續教學。

　　朋友大衛從一八八八年經營殯儀館的生意，現在要搬到新的地點，雇了伍德幫忙裝飾。他先以繪圖將門口、長廊、接待室、前廳的各項佈置畫好，再配上內部應有的家具。最後把自己的畫掛在兩面牆上。

　　大衛自從接手父親的產業後，加強管理，同時增進藝術氣氛。他想幫助伍德，使得畫家的繪畫生涯更上一層樓。畫家接受了他的建議，搬到有暖氣設備的停車房。伍德把閣樓改裝為公寓，住在這裡十一年，不必付房租。汽車間原無門牌號碼，伍德加上地址：騰納巷五號（5 Turner Alley），靠近殯儀館。

　　他在木頭門牌上刻出「格蘭特‧伍德的畫室」，釘在電線桿上，下端掛著一個老式的農家油燈。前門的玻璃亦經彩繪。門外吊著巴黎式的鐘，進門就會有響聲。同時以精製的鐵器製作了一

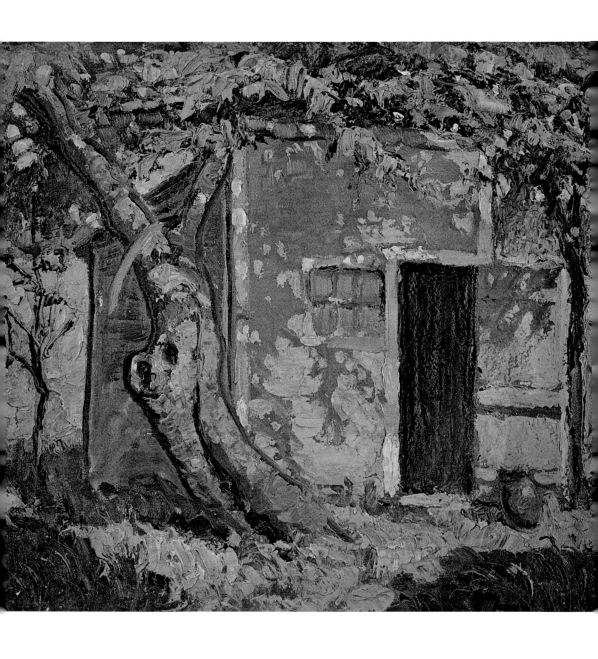

脫皮的斜樹　1922～23年　油彩畫板　32.5×37.5cm
對家的渴望　1921年　壁畫　280×76cm（左頁圖）

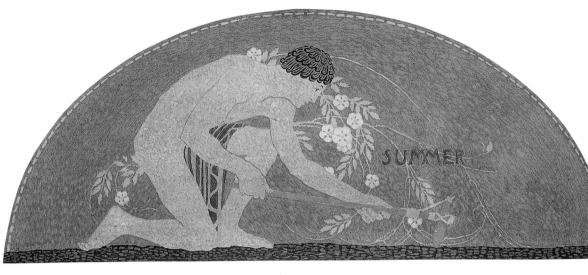

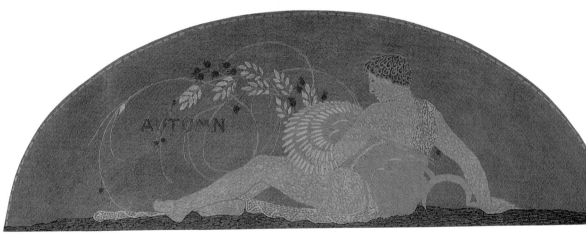

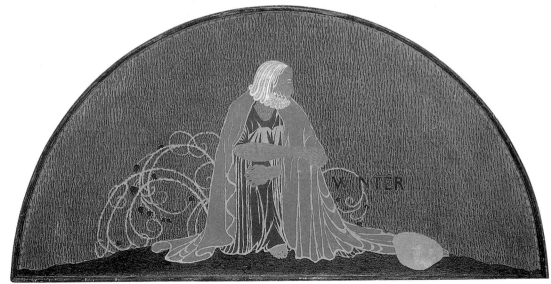

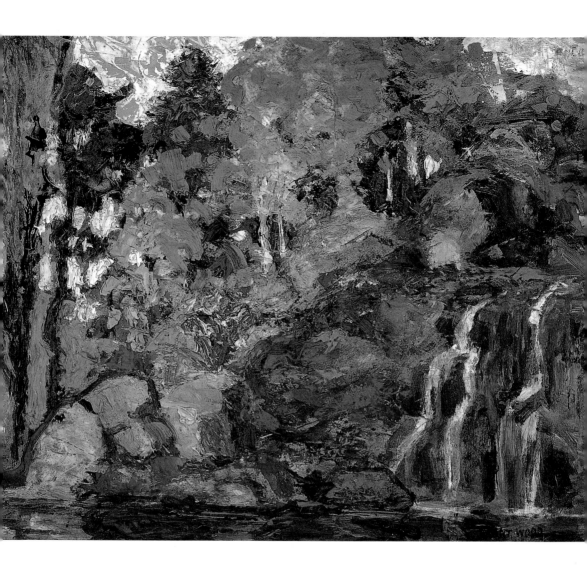

巴黎的瀑布　1923年　油彩畫板　33×38cm

「四季」中的〈夏天〉　1922～25年　壁畫　41×74cm（左頁上圖）
「四季」中的〈秋天〉　1922～25年　壁畫　42.5×115cm（左頁中圖）
「四季」中的〈冬天〉　1922～25年　壁畫　49.5×99.7cm（左頁下圖）

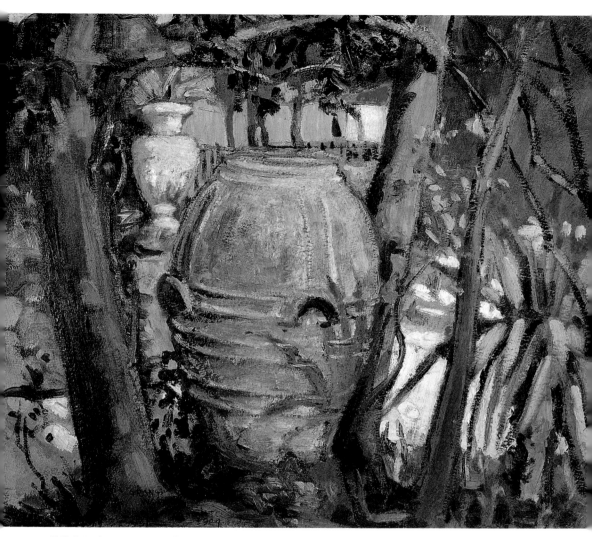

蘇蘭多的油缸　1924年　油彩畫板　30×38cm

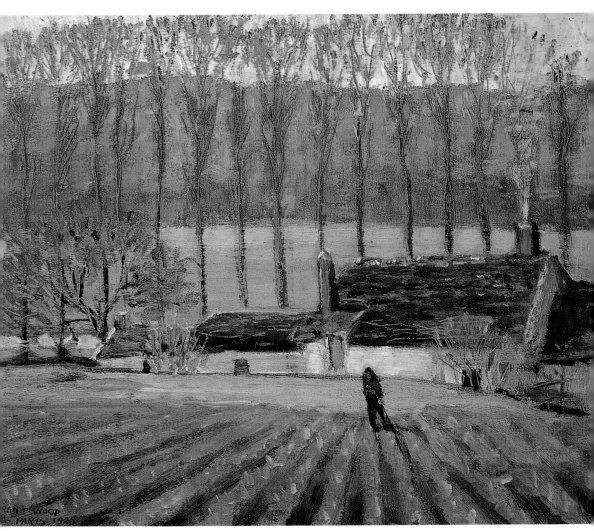

蔬菜農場　1924年　油彩畫板　32×39㎝　達文波特美術館藏

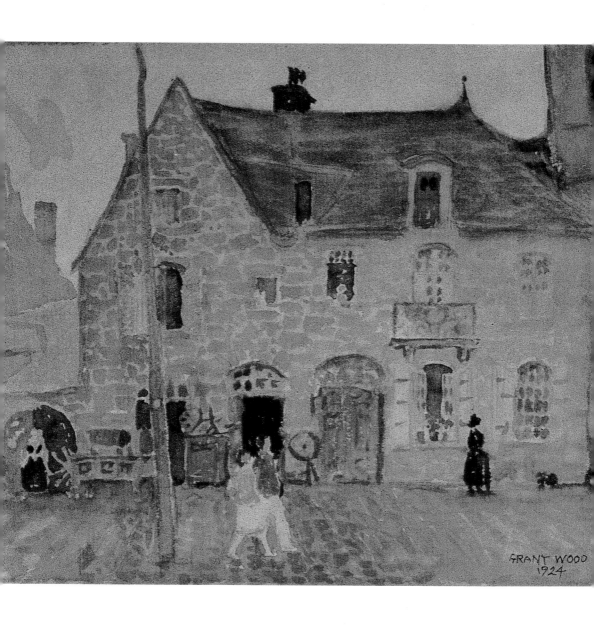

藍杆的房子　1924年　水彩畫紙　23×28cm
盧森堡公園的跑者雕像　1924年　油彩畫板　39×32cm　希德雷皮斯美術館藏（右頁圖）

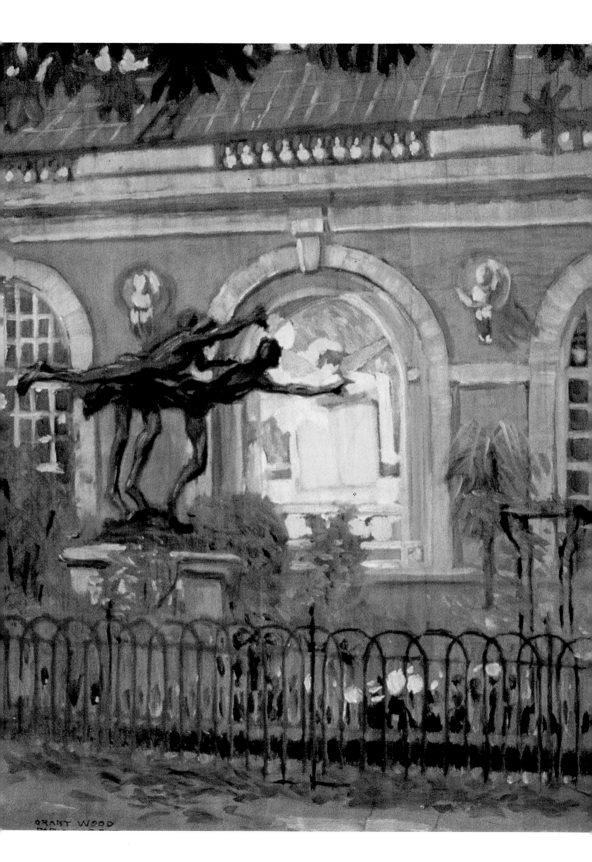

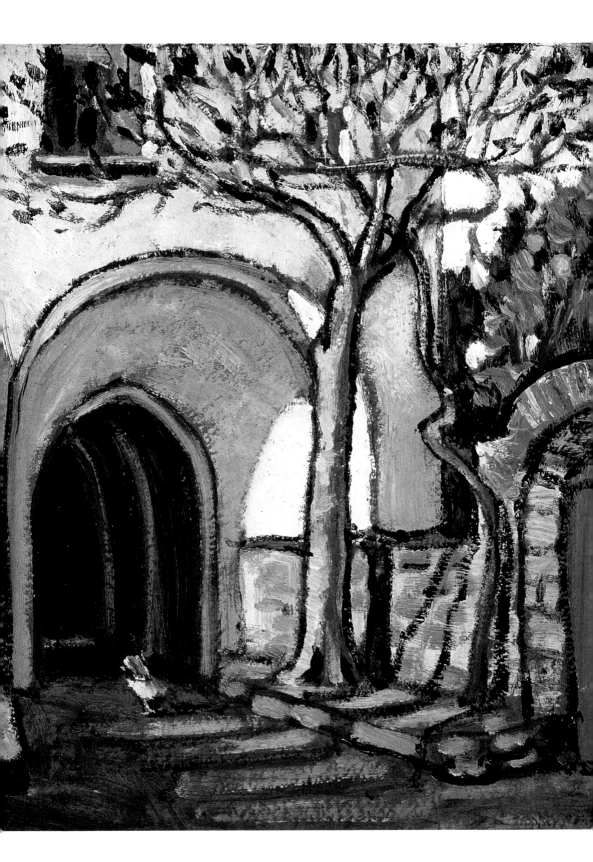

那不勒斯海灣的風暴　1925年　油彩畫布　50×61cm
義大利農家庭院　1924年　油彩畫板　25.5×20cm　希德雷皮斯美術館藏（左頁圖）

個燭台。法蘭西絲還送他一個方形的玫瑰木鋼琴。

　　畫室的訪客越來越多，作家、音樂家，尤其是本地的畫家
們，常常是十來人一同來訪。其中有一位是「國際燕麥公司」
（National Oats Company）的總裁約翰，此人經營百萬美金以上的
生意，他拜訪畫家越來越勤。

　　伍德開始以調色刀製作油畫，其中有一幅風景畫非常別緻，

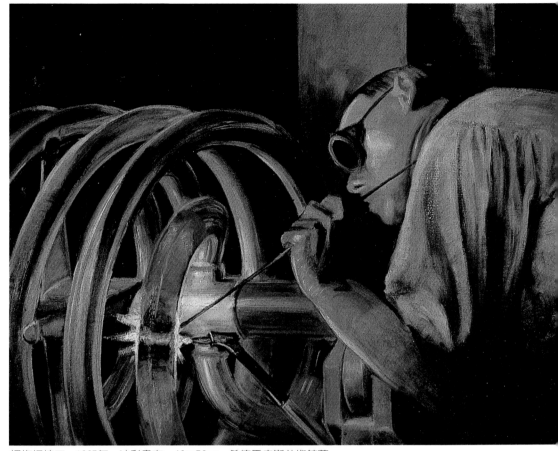

螺旋焊接工　1925年　油彩畫布　46×59cm　希德雷皮斯美術館藏
產品檢驗員　1925年　油彩畫布　61×45.7cm　希德雷皮斯美術館藏（右頁圖）

約翰堅持要以二百元買它。這時伍德的畫價，通常用畫筆完成的
作品是廿五到四十美元，畫家不好意思拿約翰那麼多錢。又以五
十元賣了另一幅用調色刀完成的繪畫給他，這樣使雙方都滿意。
伍德還喜歡畫林間景色，就像〈秋景〉這幅畫作的題材。

　　由於房租免費，伍德這時也有不錯的賣畫進帳，已沒有必要
再去學校教課，在學期終結後辭掉了五年的中學老師職務，專心
做一位畫家。

　　一九二五年整個夏天，他為一家「日用品製造工廠」描繪工
人的各種工作情況，包括操作手冊的閱讀、車床的位置調整、噴
漆的進行、升降機的運貨等等，〈產品檢驗員〉及〈螺旋焊接工〉

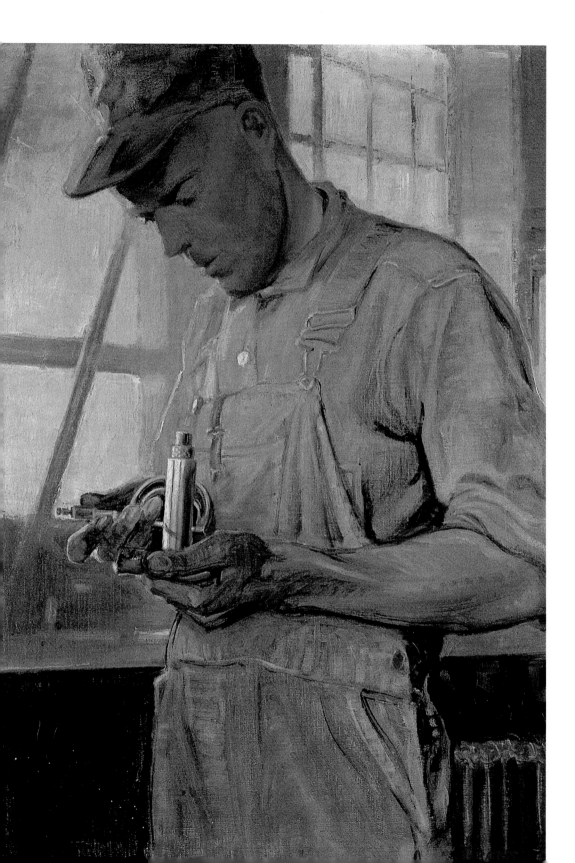

等作即是這時完成的。格蘭特·伍德作這類畫作的過程，先是各別畫信封那麼大的素描，然後再組合成一幅大的畫面。同年，他為這家地點就在他家鄉附近鼎盛的工廠，以油畫完成整個廠房的全貌。

巴黎畫展

格蘭特·伍德一心想在巴黎開畫展。一九二六年的三月，他向房地產老闆亨利借了一千元，無須付利息（十六年後才還清），另外向朋友們再借了一些錢，四月份搭輪赴歐。

畫展作品共四十七件，展期兩個月（六、七月），全部是與法國有關的主題。很捧他場的麥片公司老闆約翰夏天也在巴黎，曾去現場參觀。畫廊雖小，在巴黎頗有名氣。可是整個準備與宣傳工作做得不夠，不算很成功。

他非常沮喪，「巴黎畫展」在美國幾乎無人知道。雖然賣出一些，根本不夠開銷。夏天過後，伍德第三次離開巴黎，不再計畫未來的國外之旅。

回到家裡，母親永遠是微笑歡迎兒子的歸來。母子兩人對坐相視，這時候，伍德才發現歐洲從未有他最理想的繪畫題材。同日，他為母親作素描，然而真正的畫像作品，三年後才出現。

大衛開始收購伍德的繪畫，把殯儀館禮拜堂與接待室的空白牆壁，慢慢補上。伍德只要完成作品，都樂意掛在那裡展示，因自己的畫室空間有限。

除了草圖與素描外，大衛已經擁有四十四幅伍德的畫作。有時候，他會向蘭茵或是馬文轉買伍德的畫。同時推薦他是位好畫家，也是一位裝飾能手。刊登報紙的廣告，除了推銷自己的業務，總不忘對伍德的讚詞。

當「全國殯儀協會」年會召開的時候，大衛買了伍德的畫送給主席，並安排伍德做一場演講。畫家告訴與會的代表們，怎樣

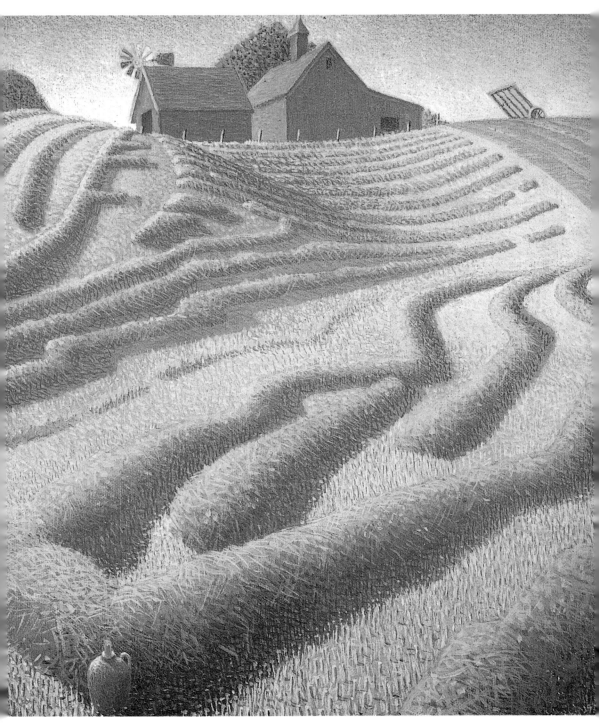

製成乾草　1939年　油彩畫布　32.5×38cm　華盛頓國家畫廊藏

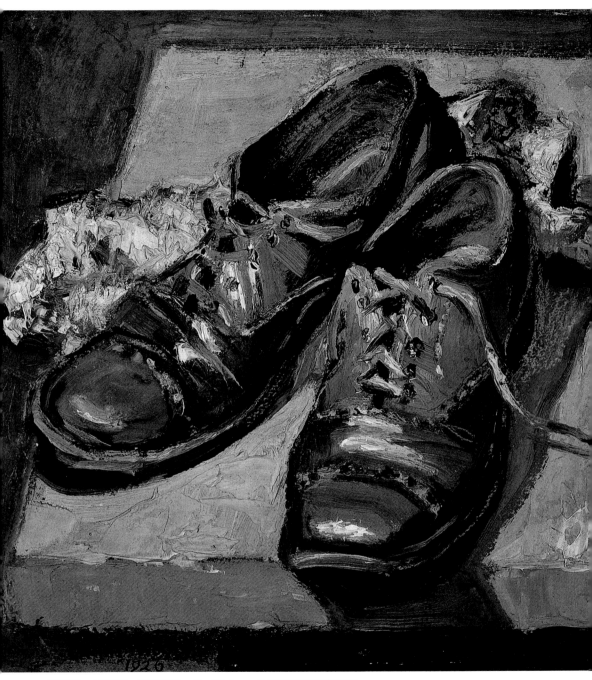

舊鞋子　1926年　油彩畫板　48×25.5cm　希德雷皮斯美術館藏

能使小房間看起來比較大，而矮的房頂如何可以看起來比較高。同時以那一種色調可以使房間看上去溫暖。如何使用柔和的光線，如何維護舊家具，怎樣掛一幅畫在牆上會令人得到富足愉悅的感覺。整個演講的內容非常實用。

一九二六年的秋天，由十五位藝術家與音樂家組成「藝術坊團」（Fine Arts Studio Group），將愛德華的家改建為「文化中心」。一樓是音樂廳，二樓是市區報，三樓是藝術家畫室，地下室有禮品與書本出售的服務。

伍德常去文化中心會友，與大家高談闊論，抽著雪茄，細說自己的計畫，從不害怕別人會盜取他的構想，他的一些構想，常常在好幾年後才會實現。

這時候的伍德身份已大為不同，凡是希德雷皮斯的名人都跟他吃過飯。一九二六年當地的共和黨報組成「七個預言者」，每週寫一篇專題，伍德是其中一位。畫價也不同了，但他仍然過著勤儉的日子，維持最低的開銷。

這時他畫周邊熟悉的題材，有〈舊鞋子〉、〈祖母的林中屋〉。同時完成了一些法國的風景作品，包括〈大門口〉、〈巴黎街頭的綠色公車〉、〈教堂門口〉、〈小教堂〉。

圖見54、55頁
圖見56～58頁

德國訂做彩色玻璃

一九二七年開始，伍德受命為希德雷皮斯的紀念廳與市府大廈設計大型的彩色玻璃。這項工作，估計至少要一年才能完成，事實上費了二年，中間還促成第四次的歐州之行。雖然金錢上的報酬很少，卻以旅途的滿足為交換。他的練習圖畫得相當認真。

一九二六年十二月廿四日簽約。一九二七年一月廿五日得款九千元，三月卅日正式合同為一萬元，多的一千元是做為玻璃的外框與安裝費用。整面玻璃寬廿呎，高廿四呎，而分成五十八小塊，這可能是全世界最大的一面彩色玻璃窗戶。

該作品之草圖設計，中心位置有身著希臘式長袍的婦女，高

祖母的林中屋　1926年　油彩畫板　22×27cm　達文波特美術館藏
大門口　1926年　油彩畫布　62×46cm　希德雷皮斯美術館藏（右頁圖）

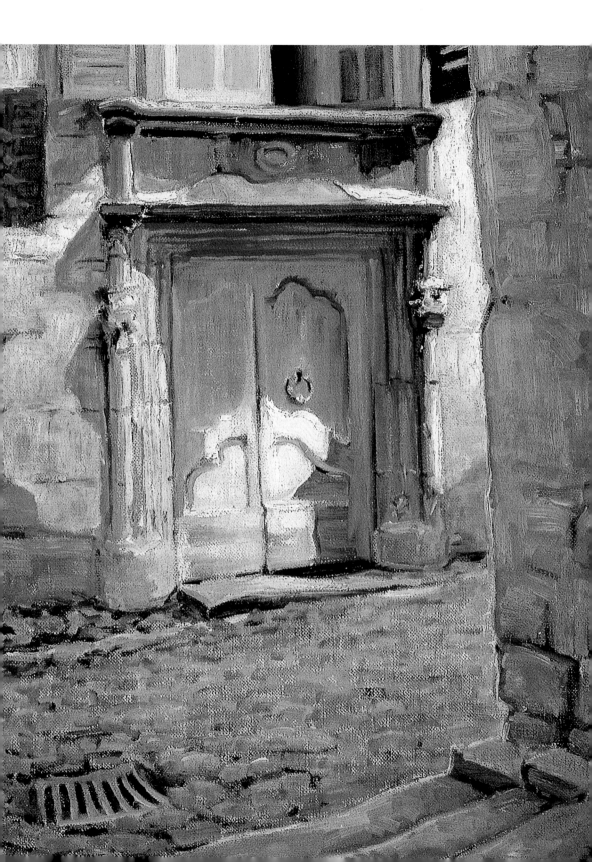

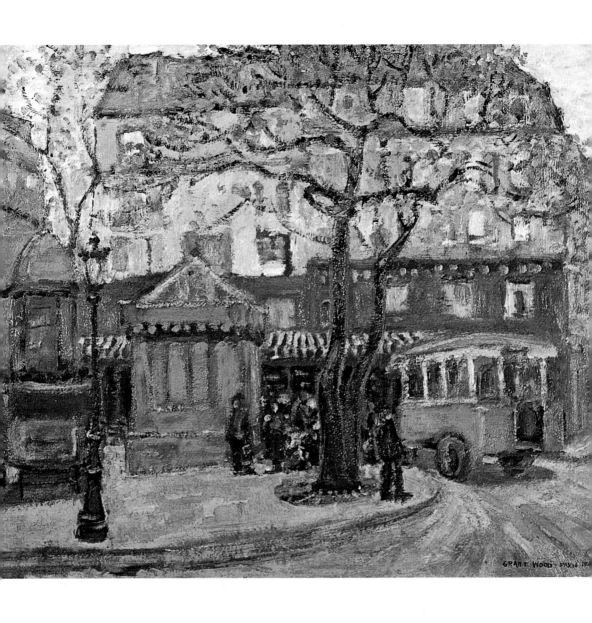

巴黎街頭的綠色公車　1926年　油彩畫板　40.5×34cm
教堂門口　1926年　油彩畫板　42×33cm　希德雷皮斯美術館藏（右頁圖）

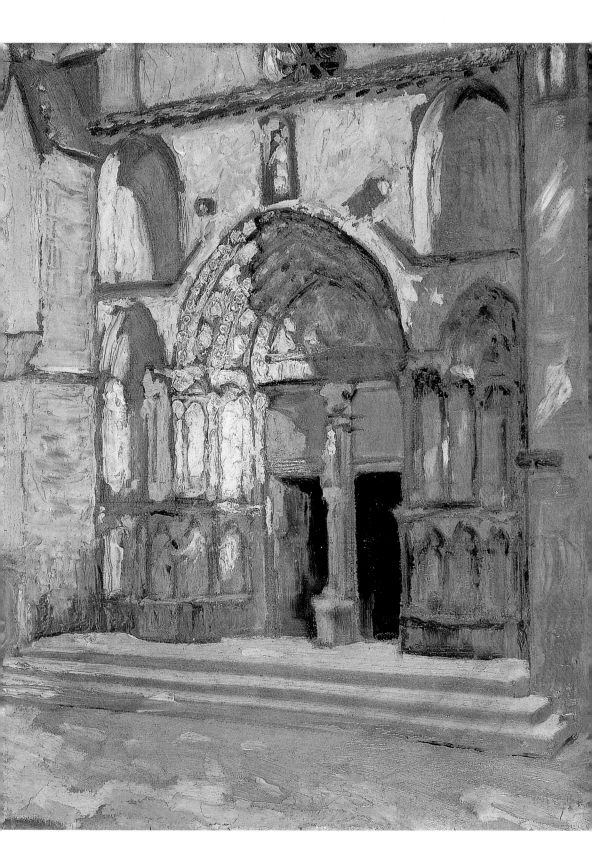

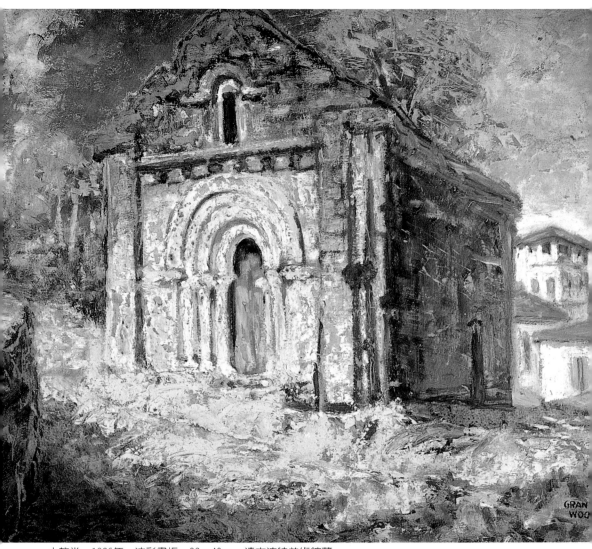

小教堂　1926年　油彩畫板　33×40㎝　達文波特美術館藏

園中小徑　1925年　油彩畫布　59×69cm　希德雷皮斯美術館藏

十二呎，代表共和的英雄，右手握著和平的棕櫚葉，左手拿著勝利的桂冠，腳踩在雲端，腳底是一塊大理石，左右分別各有三個戰士，高度與真人一般，代表在不同的戰爭中奮鬥。

六位戰士的造型讓畫家很頭疼，伍德希望強調個人的特色，特別是在面貌的表現。畫家從妹妹、母親、牙醫、助手、馬文、保羅夫婦的長相做為依據，這些都是最熟悉的人物。不過他認為具有代表性的退伍軍人，應該不存在。倒是中間的婦女較好表現，這由於蘭茵的扮演最為成功，其他人物的素描則花了好幾個月。

除了這項彩色玻璃窗戶的製作，同時也完成了一張嬰兒的人像與其他裝潢佈置。有空的時候，伍德喜歡在街頭閒蕩，特別注意周遭一些奇特人物的臉，以儲備畫圖的資料。一直到一九二八年一月，設計圖全部完成，也通過審查委員會的審核。

製作彩色玻璃是歐洲的一大工業，這麼大的面積，在美國幾乎是無法承擔的工程，最好的技術是在德國的慕尼黑，而這項退伍軍人的紀念物，竟要到過去敵人的國度才能完成，也很諷刺。最後由簽約的路易斯公司安排到國外去製造。

一面準備出國，一面畫些家鄉的景緻，像是〈中夏〉與〈印第安灣的中夏〉（伍德住的小鎮叫「印第安灣」）。

圖見162～163頁

又為希德雷皮斯的旅館餐廳，設計壁畫〈玉米室〉。這時候伍德開始顯示出晚期的畫風，他畫的玉米堆排列整齊，給予人空曠與荒涼之感。尤其喜歡下午四點的光線，陰影幫他把田間的層次、上下起伏的明暗顯示得剛剛好。呈現出大地的盈滿與咆哮。

九月底，伍德去德國，指導在慕尼黑十幾位受過訓練的工匠製作玻璃。工匠們一向習慣表現宗教的題材，當這次將完成的戰士們置入玻璃後，每個戰士像是穿了制服的聖徒。其中一位有鬍子的內戰士兵，長得跟耶穌很像。於是伍德決定自己動手修改，設備、技術、程序，則由工廠支援，除了大戰的一個士兵，由另一位同去的伊蜜爾負責，其他五個戰士的長相，都由伍德重繪，務必使這些戰士看起來像是美國白人。至於年代的羅馬數字書寫法，由慕尼黑大學協助才能確定，因誰也不知道一八九八怎麼

玉米室（局部）　1925年　油彩畫布　203×124cm　希德雷皮斯美術館藏（右頁圖）

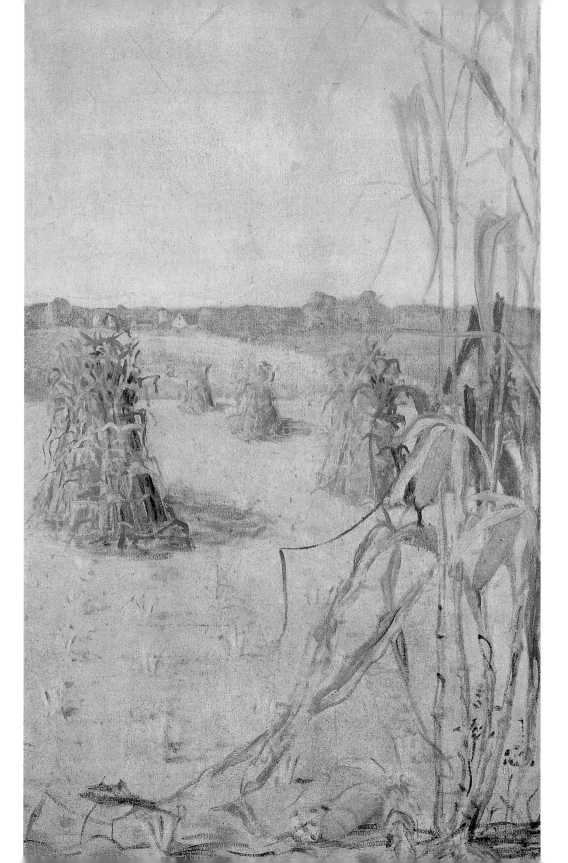

有陽光照射的一角　1925～28年　油彩畫板　48.5×39cm

秋天的橡樹習作　1928年　油彩畫板　38×32cm　達文波特美術館藏

寫。伍德到慕尼黑的博物館與畫廊參觀，對於十五與十六世紀的
藝術成就，感到驚訝。

　　他特別注意大師如何去畫穀倉、雞蛋、蜂蜜，古畫中的方法
可以仿效。伍德大部分時間用來思考，利用空閒在慕尼黑畫了兩

圖見160頁

張油畫留下紀念：一是〈紅色地基〉，一是〈黃色住宅〉。

許多場合，因為他不會說德語，別人不會說英語，伍德手裡總拿著一塊板子，像是啞吧，只有用繪圖讓人瞭解他的意思，他一共只會說兩個德文單字：「深色」與「淺色」。

整個彩色玻璃窗完成後，才發現在各單種之間的軍徽實在太小，為了求好，只好重新再做。當伍德回到希德雷皮斯，已經是一九二八年底。各方意見紛雜，一直到第二次世界大戰，人們不再討論，因為婦女擔當了很多過去男人所做的粗重工作。

兩張老地圖

當格蘭特·伍德從慕尼黑回來後，始終對玻璃窗戶有興趣，他慫恿大衛在殯儀館也做一扇窗。這第二扇窗戶位在禮拜堂，隨光線的強弱，可改變玻璃顏色的深淺，由於有了前一次的經驗，知道怎麼去做才更理想。

兩年時間製作彩色玻璃，最後獲利只有八百元。一九二九年的市場不錯，可是伍德根本沒畫可賣。重回畫室後，他把當年做的廢物花和石膏花，變成繪畫的新主題，畫出〈桌上的花〉和〈金盞草〉。

圖見66頁

可能時候已成熟，這是伍德生平第一次有這種感受，到處都是題材可入畫，他覺得四周的人物、田野、農莊、城市都值得畫。同時，他想起了一張舊地圖——老式的愛荷華簡圖，只有咖啡色與綠色，圖中有些象徵性的馬匹與大廈；可是這張圖放在老家的農場房子裡，伍德要求保羅開車去找，總算找到這張地圖，像寶似的收藏起來。

一九二九年鮮花系列仍在進行，〈白瓶裡的混合花〉、〈白花瓶裡的飛燕草〉、〈百日草〉都是這類作品；另外也不忘畫家鄉，就畫自己住的周圍，包括〈印第安灣〉和另一張〈黑色穀倉〉。難得的是，竟也完成兩張人像畫，分別是〈法蘭西絲小姐〉和〈男孩哥頓〉。

圖見67頁
圖見68、69頁
圖見70、71頁
圖見72、161頁

愛荷華州展大賽，其中有「人像畫」的項目，格蘭特·伍德

桌上的花　1928年　油彩畫布　54.5×59cm

金盞草　1928～29年　油彩畫板　44.5×51.5cm

白瓶裡的混合花　1929年　油彩美耐板　51×56cm

白花瓶裡的飛燕草　1929年　油彩畫布　61×46cm

百日草　1930年　油彩畫板　61×76cm

想要參加，畫一位拓荒者，而以老地圖作背景。他選擇了七十一歲的老先生約翰爲畫中人。

　　伍德畫了好幾張素描，主人翁約翰正是殯儀館老闆大衛的爸爸，老人精神十足，像是位打不倒的戰士。〈約翰人像〉完成後，伍德爲一家旅館製作壁畫。接著爲銀行家蕭佛的新居裝潢佈置。花了六個月時間，在畫一幅雙門，他用小筆將人的頭與身子畫得很精細。

圖見73頁

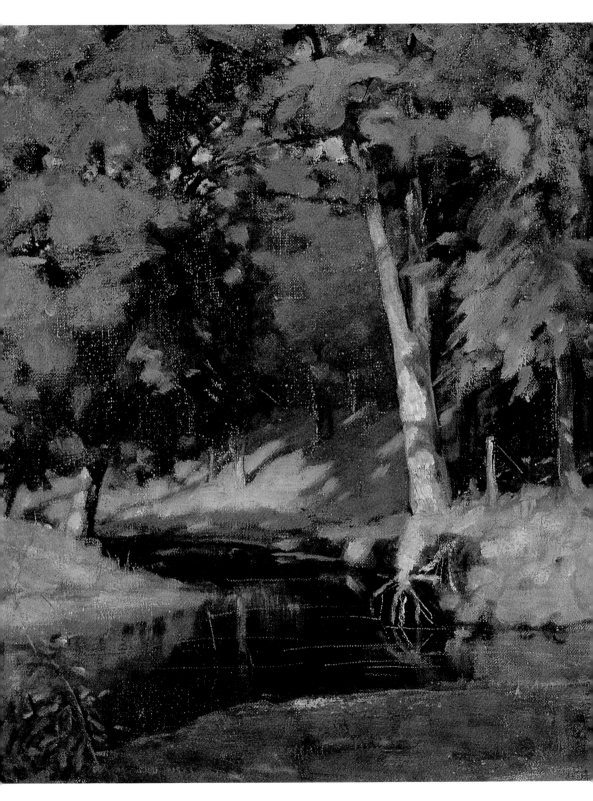

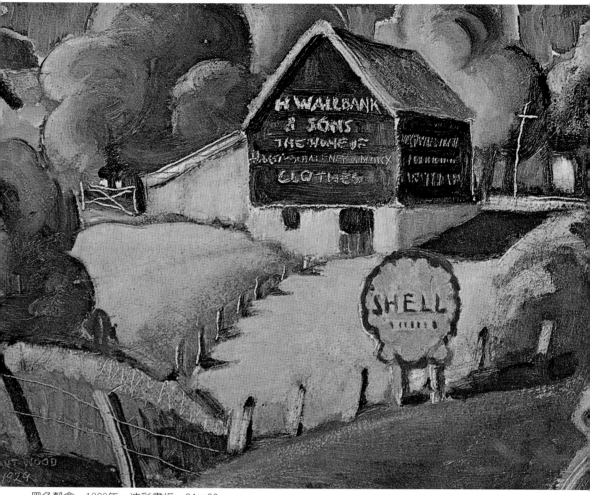

黑色穀倉　1929年　油彩畫板　24×33cm
印第安灣　1929年　油彩畫布　59×45cm　希德雷皮斯美術館藏（左頁圖）

　　室內佈置結束，伍德要求畫主人的兩個小女兒，因她們總是
在旁觀望他的工作，長臉濃髮的女孩，是作畫很好的對象。另
外，在畫室裡同時埋頭於〈母親的畫像〉，畫家嘗試一種新的畫
法，也就是將顏料一層一層的加上去，看看每次的變化有何不
同。格蘭特‧伍德已經塗了七層，除了表面色澤更光亮外，他喜
歡實際的操作。原來的試驗，是想去發現古代大師畫油彩祕方，
大師是等六個月，待顏料乾透了才塗第二層，不過現代人那有時
間等這麼久。

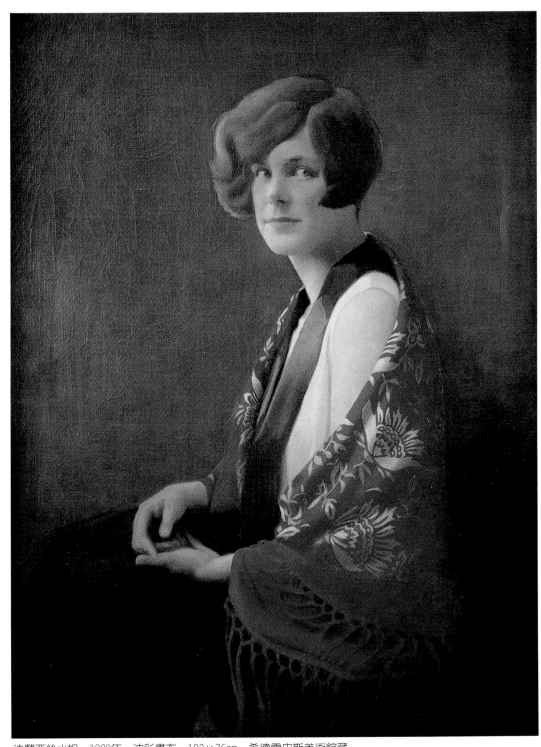

法蘭西絲小姐　1929年　油彩畫布　103×76cm　希德雷皮斯美術館藏
約翰人像　1928～30年　油彩畫布　77×65cm　希德雷皮斯美術館藏（右頁圖）

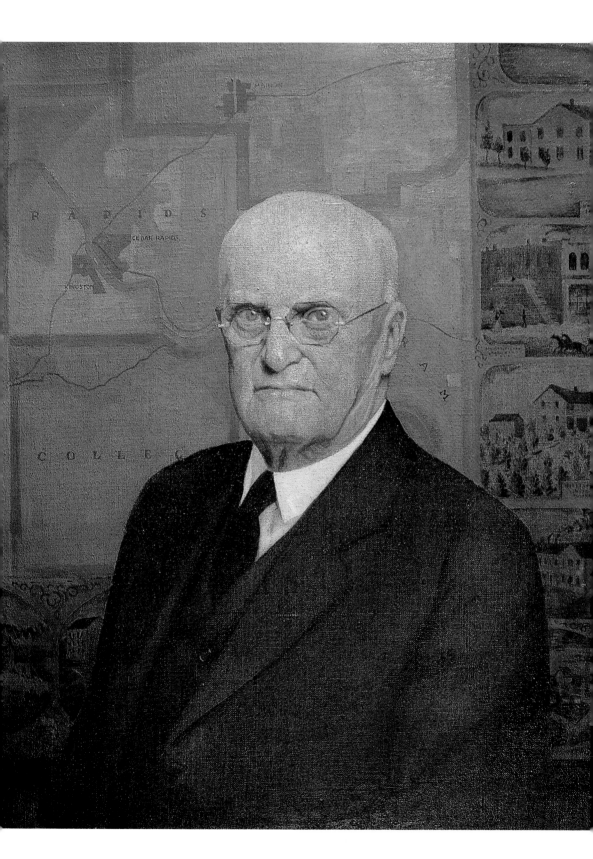

一九二九年夏天，伍德到愛荷華州南邊小鎮艾爾棟（Eldon），在街上看到一間木造屋宇，一樓有屋簷的走廊，二樓的窗戶是哥德式樣，這正是他尋找的作畫對象，當場就用油彩素描下來，同時也照相帶回。這間小屋，之後成為〈美國的哥德式〉一作的背景。

州展在夏天舉行，伍德的人像畫贏得首獎。來自於芝加哥的評審奧斯卡（Oskar Gross）說：「除了荷蘭的大師外，我還不曾見過這樣的傑作，相信年輕人是畫不出來的」。

很多人稱這幅畫為「兩張老地圖」，除了背景的地圖外，老先生的臉孔何嘗不也像另一張地圖？

母親的畫像

格蘭特·伍德母親的畫像，畫名是〈雙手捧著盆景的婦女〉，背景有很大的空間，右邊有一條小徑通往遠處，左邊有一座紅色的學校校舍，前面有方陣式的玉米草堆，好像被草菇似的樹木包圍。風車的磨坊雖遠，位置較高，看得很清楚。

伍德母親穿著帶有鋸齒的圍裙，胸前的紅色瑪瑙，正是兒子從義大利帶回來的禮物。秋海棠的大葉植物靠近右手邊，手裡捧著陶盆的虎斑植物，靠著右胸前。人像一作很適合掛在屋內。當塗了第一層透明顏料後，畫家用刀片去鋪平，然後再上第二層色彩。當畫像完成後，自己卻不怎麼喜歡，所以又替母親照了相片放大，隨便母親選擇要掛畫像，還是照片。

這年秋天，〈雙手捧著盆景的婦女〉在藝術學院展覽出，被「希德雷皮斯藝術協會」以三百元購得。

伍德畫過老的男人、年紀大的女人，還有兩個小女孩。現在他想畫年輕人。

阿諾年齡廿一歲，在「小畫廊」已經做了五年的助理，對於德國與西歐三小國的作品，具有銳利的眼光。只要有這方面的好東西，一定拿到伍德的畫室，兩人共同欣賞與討論。

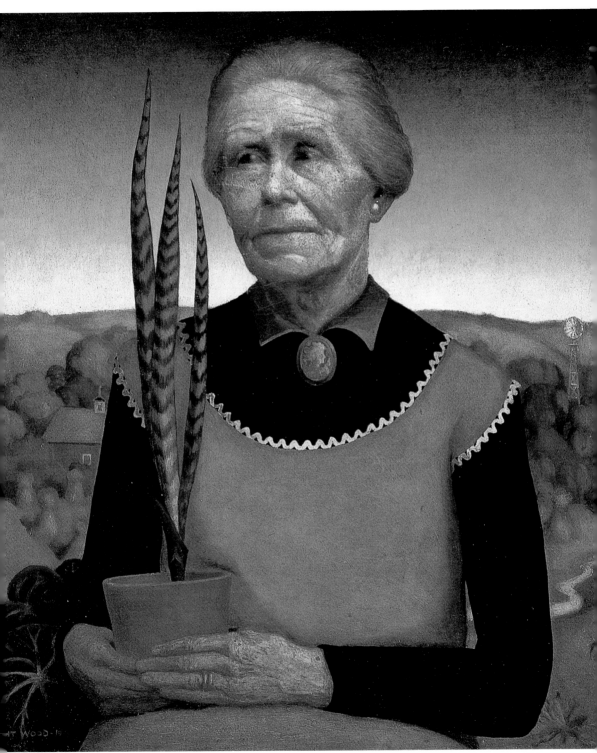

雙手捧著盆景的婦女　1929年　油彩畫板　50×45cm　希德雷皮斯美術館藏

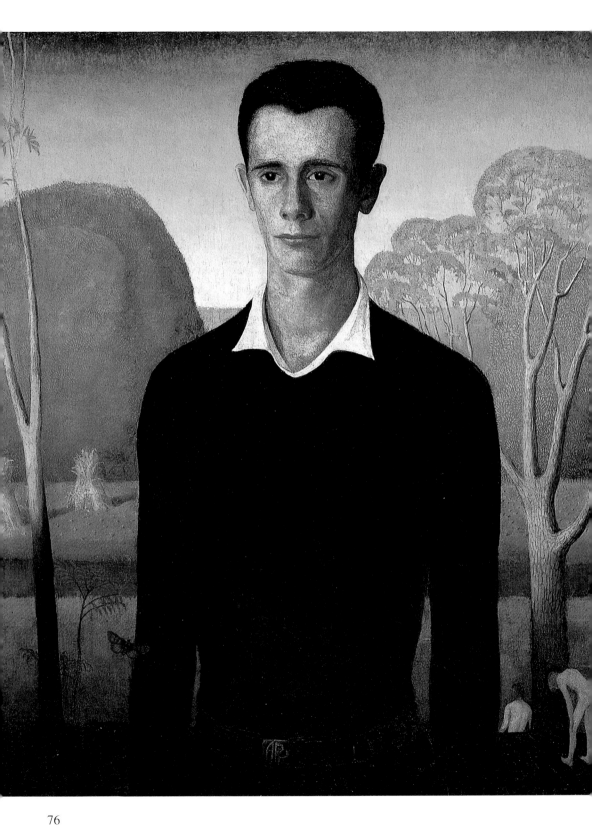

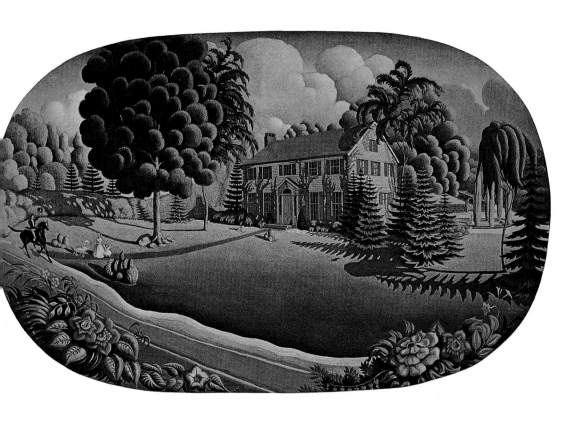

壁爐上的裝飾畫 1930
年 油彩畫板 106.5
×165cm

阿諾的畫像 1930年
油彩畫板 68×58cm
布拉斯加大學雪爾頓紀
念藝術畫廊藏（右頁圖）

壁爐上的裝飾畫（局部
之一） 1930年 油彩
畫板 106.5×165cm
（下兩頁圖）

〈阿諾的畫像〉就像其他的人物畫，畫家誇張他的高瘦，眼睛
很大而充滿期望。當人們看到這幅作品時，都覺得它是伍德當時
的代表作。贏得一九三〇年愛荷華州「藝術沙龍」的首獎，被
「那帕拉斯卡藝術協會」（Nebraska Art Association）購去。同年他
還完了〈壁爐上的裝飾畫〉。

「石頭城」跟一般市鎮不一樣，曾經是採石場，一度淪為鬼
城，現在已經漸漸好轉，它距離希德雷皮斯不遠，靠西北方。畫
中人跡難尋，有商店、有農場、有橋樑、有水塔、有風車，各處
疏落的住家，徒峭與層次分明的坡度，像是從高空鳥瞰。不同的
樹木與森林，從形狀可見是蘋果樹、梨樹、石榴樹，山坡地是南
瓜田與麥田。

石頭城是愛爾蘭最早的移民區，約有上千的工人與蒸汽鑽孔
機來鑿開石灰岩。伍德小時候就看過他們的操作。早年的建材都
是用石頭為材質，包括大廈、劇院、教會等等。由於有鐵路輸出

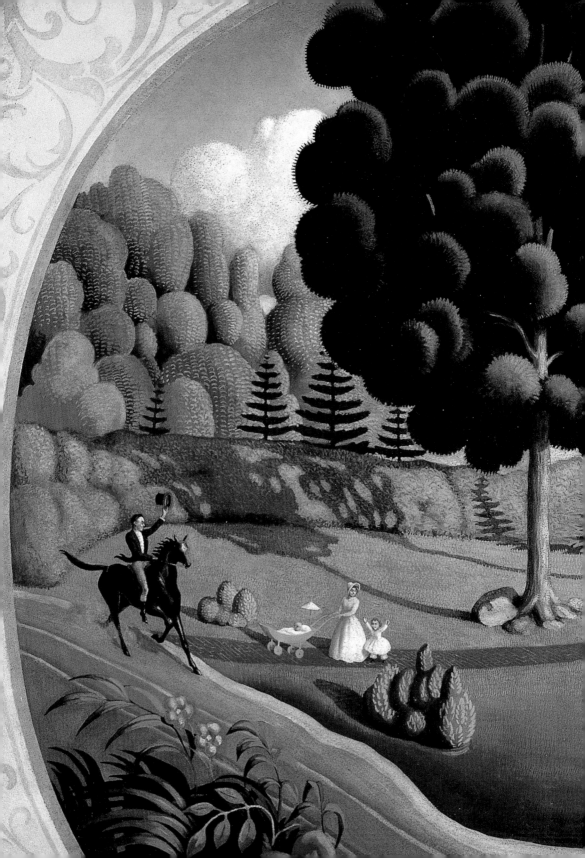

人生因藝術而豐富・藝術因人生而發光

藝術家書友卡

感謝您購買本書，這一小張回函卡將建立
您與本社間的橋樑。我們將參考您的意見
，出版更多好書，及提供您最新書訊和優
惠價格的依據，謝謝您填寫此卡並寄回。

1.您買的書名是：

2.您從何處得知本書：

□藝術家雜誌　□報章媒體　□廣告書訊　□逛書店　□親友介紹

□網站介紹　　□讀書會　　□其他

3.購買理由：

□作者知名度　□書名吸引　□實用需要　□親朋推薦　□封面吸引

□其他

4.購買地點：　　　　　　　　　　市（縣）　　　　　　　　　書店

□劃撥　　　　□書展　　　　□網站線上

5.對本書意見：（請填代號1.滿意　2.尚可　3.再改進，請提供建議）

□內容　　　　□封面　　　　□編排　　　　□價格　　　　□紙張

□其他建議

6.您希望本社未來出版？（可複選）

□世界名畫家　　□中國名畫家　　□著名畫派畫論　　□藝術欣賞

□美術行政　　　□建築藝術　　　□公共藝術　　　　□美術設計

□繪畫技法　　　□宗教美術　　　□陶瓷藝術　　　　□文物收藏

□兒童美育　　　□民間藝術　　　□文化資產　　　　□藝術評論

□文化旅遊

您推薦　　　　　　　　　作者 或　　　　　　　　　類書籍

7.您對本社叢書　□經常買　□初次買　□偶而買

藝術家雜誌社　收

100　台北市重慶南路一段147號6樓

6F, No.147, Sec.1, Chung-Ching S. Rd., Taipei, Taiwan, R.O.C.

Artist

姓　　名：　　　　　　　　　　性別：男□ 女□ 年齡：

現在地址：

永久地址：

電　　話：日／　　　　　　　手機／

E-Mail：

在　　學：□學歷：　　　　　　　職業：

您是藝術家雜誌：□今訂戶　□曾經訂戶　□零購者　□非讀者

客戶服務專線：**(02)23886715**　E-Mail：**art.books@msa.hinet.net**

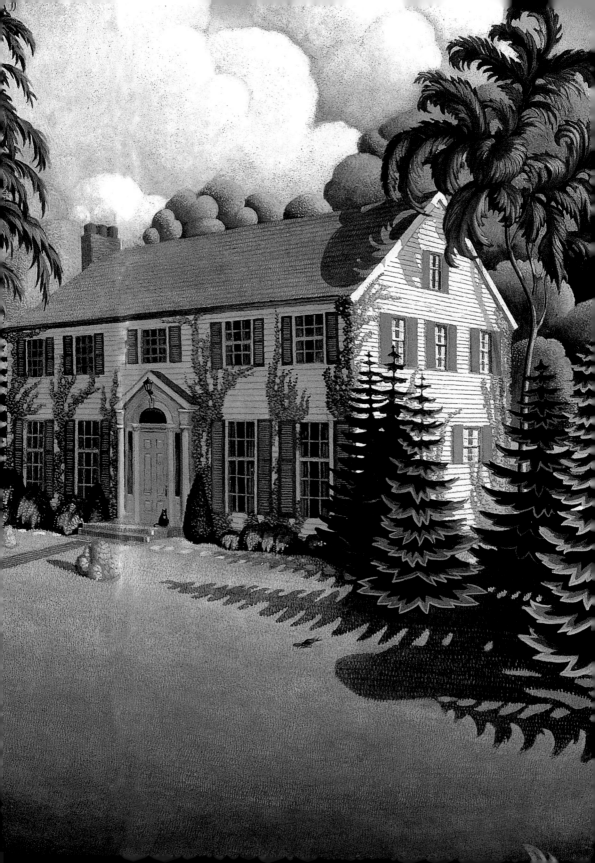

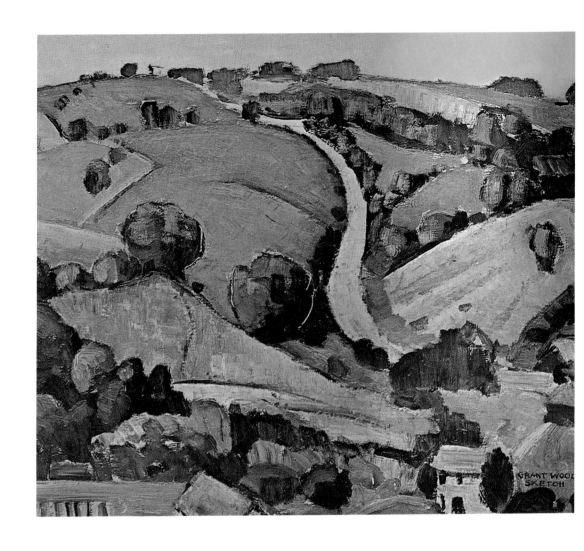

石塊，一度很繁榮。但自從波蘭水泥進口後，沒人再費事去挖掘石塊，就沒落了。店舖全都關門，少數留下的當地人仍在觀望。

　　先有素描，然後正式作畫。畫中起伏的層巒，像是海水的波浪，水路迂迴，轉向另一個看不見的世界，由於是俯視，樹型只見尖端，卻分得出不同的品種，因為深淺色運用的適當。

　　整幅畫以綠色為主，像是十六世紀的風景。畫家把教堂改為農莊，四座風車位置連起來呈梯形狀，加了幾隻牛與馬，當然還畫了小雞，現代式的橋樑橫跨河面，緊挨著是商店與水塔。在左邊的大廈，樓上就是哥德式窗戶。

石頭城（草圖）　1930年　油彩畫板　33×38cm

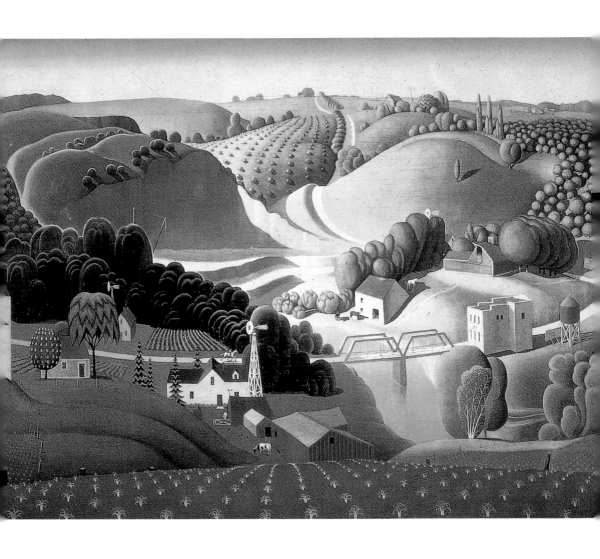

石頭城　1930年　油彩
畫板　77×101.5cm

石頭城（局部之一）
1930年　油彩畫板　77
×101.5cm（下兩頁圖）

　　有人問過畫家，這樣的樹型是怎麼想出來的？原來是參照伍
德母親的磁盤，上面有球根狀的小樹，他再以海綿修剪成不同的
模型。當作品完成後，很多人到現場參觀，就站在繪畫的位置，
怎麼看也不像實景。當然畫家是重新安排成喜歡的石頭城構圖，
來適合他的抽象設計，從此開創了繪畫的新路。

　　一九三〇年，〈石頭城〉一作得到州展的風景畫第一名，由
「奧瑪哈字藝社」（Omaha Society of Liberal Arts）收購，掛在「鳩
斯林紀念博物館」（Joslyn Memorial Museum）。次年三月十九日，
德國法蘭克福的報紙，介紹了這幅大作。

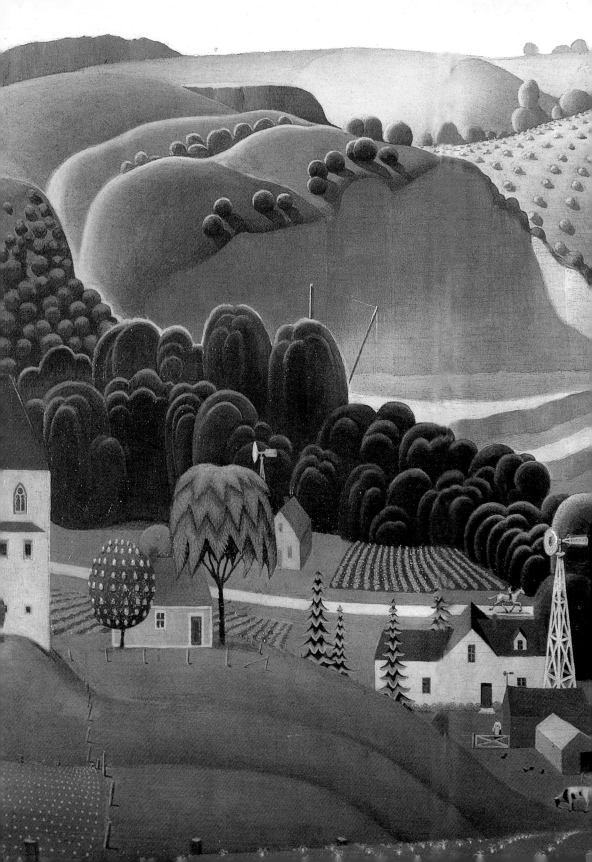

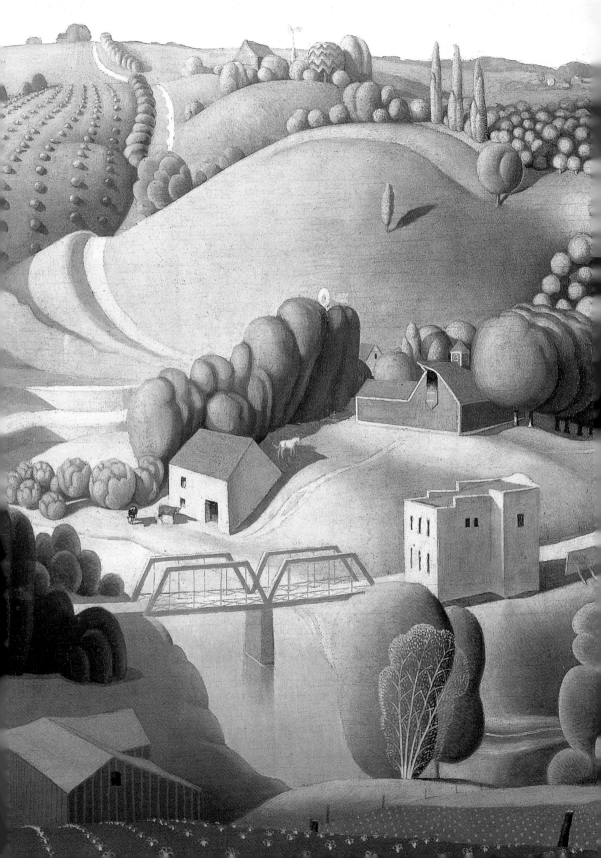

美國的哥德式

　　格蘭特・伍德要畫幅「美國的哥德式」房子的想法已放在心裡多年，現在正是時候。將哥德式房子當背景，主要是把舊時代的氣氛顯示在人們的臉上。還有就是乾草叉，倒過來的形狀與窗戶匹配。畫面帶點諷刺。人物當然是農莊夫婦，還必須是長臉，與乾草叉相像才好。由於認識的農人不多，找這種臉型的模特兒是可遇而不可求。先畫了鉛筆的草圖再說。

　　畫中的婦人，最後決定還是請蘭茵充當，農夫只好拜託牙醫麥啓必（Ar. B.H. Mckeeby）扮飾。蘭茵其實並不想擔任，因為大家都知道伍德打什麼主意。畫家告訴妹妹與牙醫，只是強調長臉，將來完成的繪畫，絕對沒有人認得出畫中人是誰。

　　牙醫也是認識多年的朋友，畫家過去幫牙醫裝潢過室內，他去看病治牙都是以畫相抵。為了這一次的行動，特別準備了一幅巴黎橋的風景畫，作為洗牙的費用。畫家一再聲明：「我喜歡你的長相」，牙醫自認不瀟灑，就問為什麼要選自己？畫家的理由是：「因為你整個臉都是直的線條」，接著抓住牙醫的手說：「讓我看看你的手」。伍德反覆檢查牙醫的雙手，最後表示：「只有這雙手才配做這種事」。畫幅中，牙醫的右手緊握著乾草叉，的確他的手有明顯的線條，手掌大而長，關節緊扣，像是棒球中丟變化球的好手。

　　找到千載難逢的人物，畫家要求牙醫充當模特兒時同樣遭到拒絕，理由是一個學科學的人不願意參與藝術事物。伍德不灰心，一再找機會勸說，最終好脾氣的牙醫終於點頭。條件是絕不能讓別人認出來。

　　蘭茵穿了媽媽的衣服與裝飾，圍裙從芝加哥新買來，髮型中分，眼睛略為斜視。遠處的屋簷下，放著同樣的盆景。牙醫外著西服，裡面穿了背帶的牛仔工作裝，前身的衣紋與縫線的接頭處，又再形成乾草叉的模樣。

　　一九三〇年芝加哥藝術學院的年展中，〈美國的哥德式〉造成轟動，畫前總是人山人海，很多從未來過展覽會的人都慕名來

美國的哥德式　　1930年
油彩畫板　　76×63.5cm
芝加哥藝術協會藏（右頁圖）

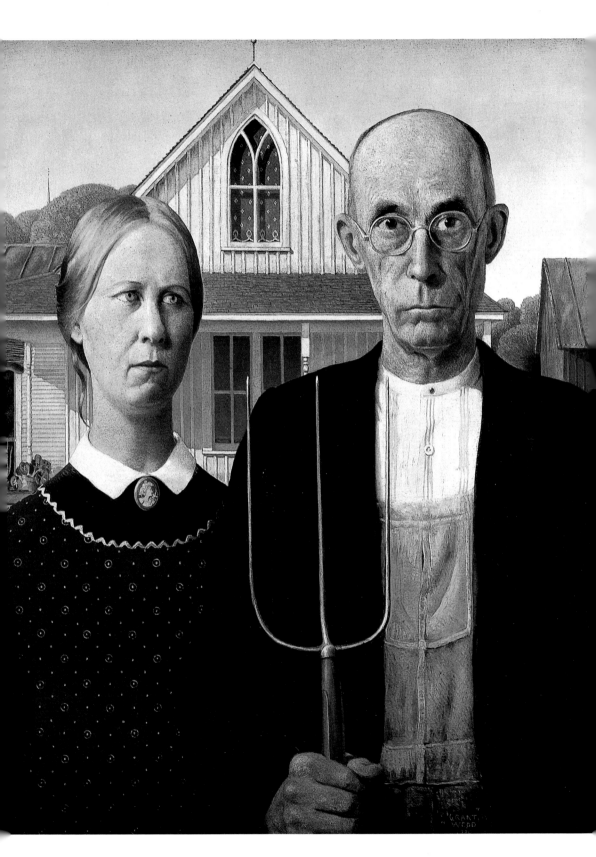

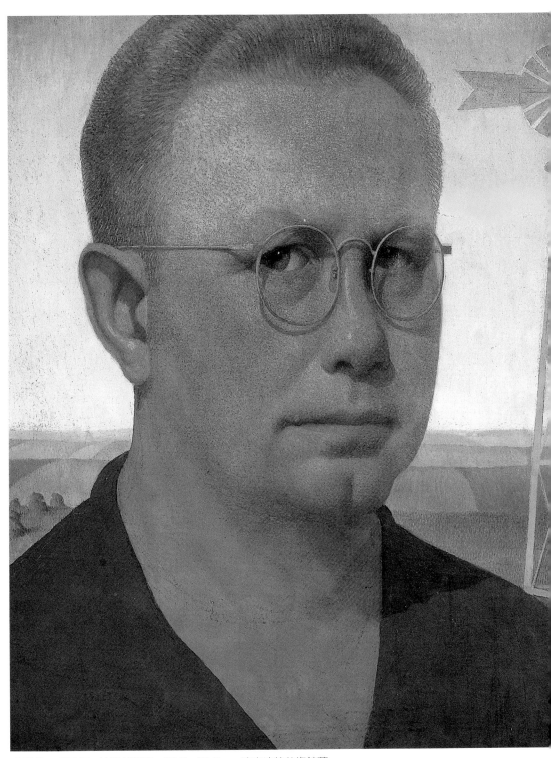

自畫像　1932年　油彩美耐板　37.5×32.5cm　達文波特美術館藏

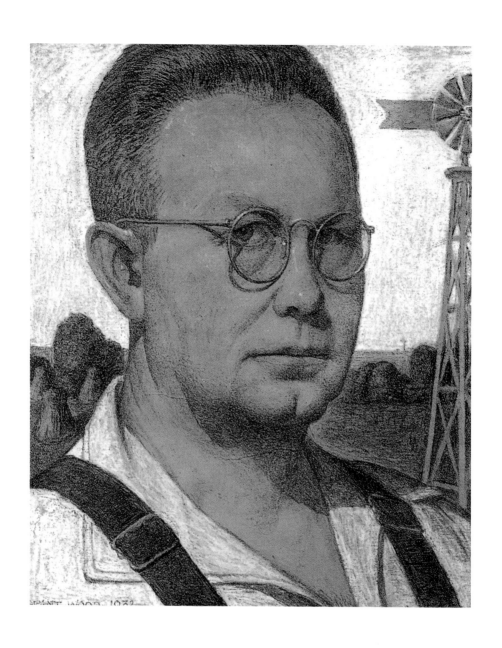

自畫像（習作） 1932
年　油彩美耐板　37.5
×32.5cm　達文波特美
術館藏

看，該畫不但得獎，且被「芝加哥藝術學院」以三百元購得。佳
評如潮，稱畫家是「展覽的新發現」、「愛荷華的摩西，帶領到希
望之地」。甚至比喻爲「發現美洲的哥倫布」。

　　當報紙刊出〈美國的哥德式〉一作時，牙醫很快就被人認出
是畫中人物，他打電話給伍德抱怨。畫家也沒想到這麼快眞象就

被揭露，只好再送畫給牙醫當作補償，還好他們的友誼之後沒有因而破裂。

　　參觀畫展後，很多人懷疑畫中人的身份，六十二歲的牙醫不像是農夫，蘭茵很年輕，當然不是他太太。所以這幅圖是畫生意人和他女兒，與畫家原意是畫農人和他妻子有所出入。

　　如果是畫生意人，手裡拿把乾草叉做什麼？伍德至少收到上百封的抗議信，還有十幾通的電話打來譴責。畫家公開發表聲明多次，說明絕對不是故意製造不實的畫面，也不是愛荷華某一農場的習俗。他強調的是辛勞的人民，固守家鄉與不屈不撓的精神。站在畫家的立場，只是新風格的起點，以後繼續還會這樣走下去。

　　〈美國的哥德式〉送到家鄉希德雷皮斯展出。大家希望蘭茵與牙醫能夠再度接受拍照，穿著畫中的服飾，並出動當地的名人促成此事。殯儀館老闆大衛最熱心，先勸服牙醫太太暗中助力，使得一向不想出風頭的牙醫亦能同意。

　　爭論越多、越大，使得畫名傳播更廣。一九四一年《幸福雜誌》將它發行一張戰時的海報，附上「民有、民治、民享」的字樣。〈美國的哥德式〉成為英雄。一九四二年兩位畫中人，還在「名作」前留影。

農莊景色　1932年　油彩畫布　59×115.5cm　希德雷皮斯美術館藏

畫裡的幽默

　　〈夜騎示警的保羅〉是一幅歷史畫，要每個美國人都知道的教科書裡的故事。是描繪美國獨立戰爭期間，英國人從波士頓登陸，保羅夜騎去通知麻州各鎮的事。

　　畫中有迂迴小徑，從右延伸到左，遠處是黑森林，透光的住戶都有人走出來，教堂附近都是主要街道。不知道光線從何而來，可能是個充滿月色的夜晚。整個構圖呈現高空俯視的視點，伍德作畫是以洋娃娃的房子做道具，相當現代化。騎士所騎的馬是用向鄰居借來的木頭搖馬做參考。

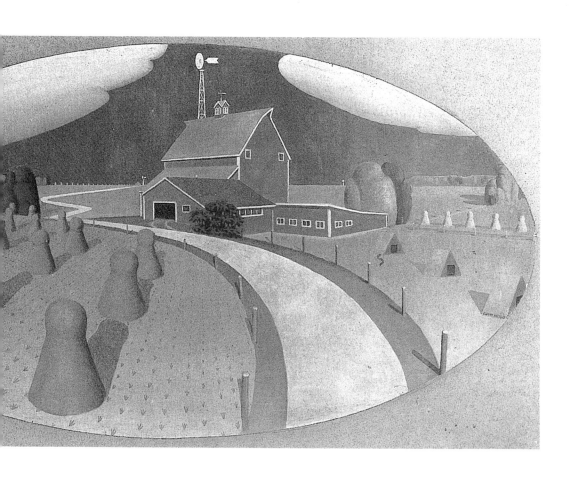

　　一九三一年的州展，推出〈估價〉一作，畫裡的農場婦人手裡抱著來亨雞，另一位城市的太太考慮要買。贏得油畫的首獎。另一幅〈維多利亞的人物〉，早有要畫的念頭，顯示了一位拘謹、冷淡的十九世紀婦女，旁邊的桌面，有一具手撥的電話機，人物直長的頸子圍了一條黑色的絲帶。臉面的表情幽默，足以省略其他不必要的點綴。

　　總統選舉已近。胡佛（Herbert Hoover）的家在希德雷皮斯卅五里的東南，伍德畫了那兒全然秋天的顏色，像是燃燒的樹林，兩層樓的木屋，面向大馬路，斜陽將樹影側向右方。各式各樣的樹型並非根據實情的比例，誇張的地方全是應構圖的需要而改變。家鄉的題材與伍德的特殊畫風，造成轟動，看畫的人比去看

總統的還多。當總統看到這幅畫時也覺得太美了。

格子花的毛衣　1931年
油彩美耐板　75×61cm
愛荷華大學藝術館藏
（右頁圖）

　　格蘭特‧伍德成為第一個全美知名的愛荷華畫家。在風景畫裡，儘可能表現自己所想要的，他不喜歡畫人像，因為人們總會將自己理想化，不太能夠同意畫家真正看到的現實與描繪。

　　一九三一年，愛荷華的富豪麥克來到希德雷皮斯，要求伍德畫他兒子。推辭不掉，去請教大衛怎麼辦？「不妨開價高一點，五百元畫一幅，讓他知難而退」。平常伍德價碼是一百五十元一幅，結果麥克仍決定要畫兩張。

　　有錢人的兒子一臉福相，他穿了最喜歡的毛衣，腰際間夾了一個新的足球，畫作背景是野外的樹林。小孩的長相與表情生動，麥克很喜歡，定名為〈格子花的毛衣〉。

　　格蘭特‧伍德的作品，屬於非現實的現實派（unreal Realism），呈現相當逼真的程度。能將自然成功的畫出是相當困難的，他承認所有的繪畫，最初計畫都是抽象的表現法，設計抽象的形狀，而毋須顧及自然現象的細節。然後畫的時候非常小心，使得看起來如渾然天成。

　　〈剛種的玉米田〉完成後掛在威尼遜高中（Woodrow Wilson High School）。〈秋犁〉贏得一九三二年州展的風景畫首獎，地面的土壤像是多層的巧克力蛋糕的色澤，被第三軍區收藏，此畫與草圖已有很大區別。迦得納買了〈胡佛的出生地〉。顧克夫人購得〈夜騎示警的保羅〉，雖然景氣不怎麼好，格蘭特‧伍德卻越來越有名。

圖見92頁
圖見93、94頁
圖見95～97頁

　　〈美國的哥德式〉讓他出名，贏得獎金三百元，再展時畫價已經彈升為二千五百元。一九三一年運到倫敦展出，再次轟動，就是不喜歡藝術的人，也知道伍德這個人，稱讚這畫是近四世紀以來的天才之作，歷史將會記上一筆。

連續四年獲得州展首獎

　　一九三二年〈革命之女〉畫作完成，畫中三位中年婦女全沒

圖見102～104頁

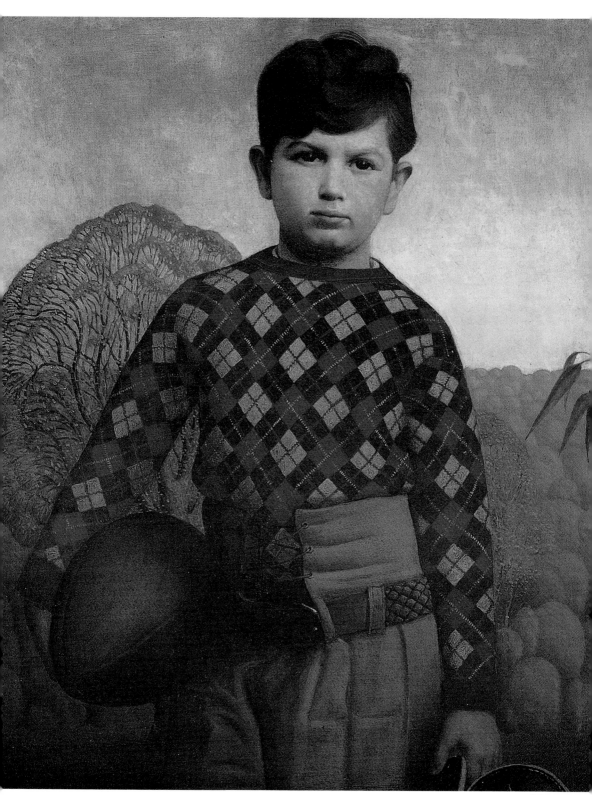

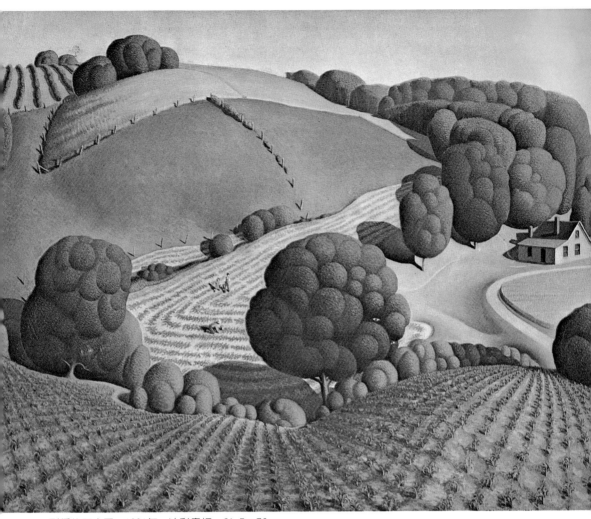

剛種的玉米田　1931年　油彩畫板　61.5×76cm

有依據模特兒而畫，除了相貌有點特殊，最讓人疑惑的是畫中醒
目的一隻握持茶杯的左手，不知為何如此強調？原來這是舊識高
中校長法蘭西絲的手。有一天下午，格蘭特‧伍德打電話請她到
畫室，手持茶杯留下了素描。事實上，他已經注意到其他婦女的
手掌，卻很難找到這麼特別的。

　　伍德安排的畫面，故意讓三位擺好姿勢的婦女飲茶聊天，站
在名畫〈華盛頓渡過達拉威爾河〉之前，相當驕傲的表示生在那

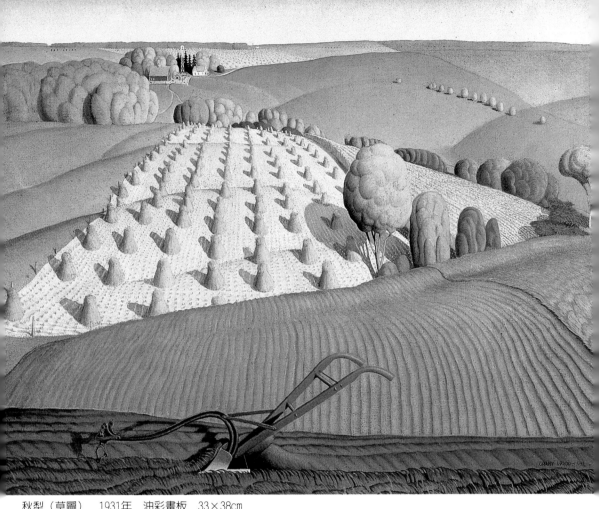

秋犁（草圖） 1931年 油彩畫板 33×38cm

個時代。人物臉上冷寞的表情就是要顯示身份與年紀，達到將門虎女的傳承架勢。畫家先作研究，然後才開始正式畫。

伍德爲自己留下一幅自畫像，一九三二年得到「愛荷華聯邦婦女俱樂部」年展的第一名。該作將所有自己的特徵全部顯露：心寬體胖、兩眼斜視、深色開領的運動衫，正是畫家平日最愛穿的。頭髮稀疏、下巴深陷、更重要的是背景安排有：風車、玉米堆、山坡地，這些素材都是畫中的必需品，也是讓他成名的象徵

秋犁　1931年　油彩畫布　76×103cm　私人收藏
胡佛出生地　1931年　油彩畫板　75×101cm　明尼阿波里藝術學院藏（右頁圖）
胡佛出生地（局部之一）　1931年　油彩畫板　75×101cm（下兩頁圖）

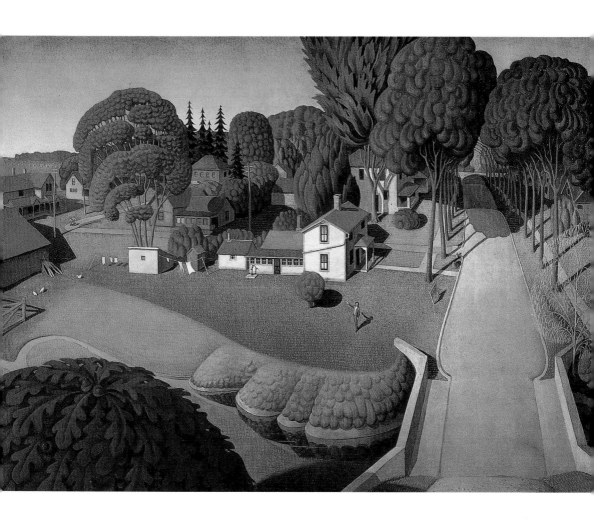

物。此畫的習作中他穿的是背帶褲。伍德是一位農人畫家，喜歡
留在自己的家鄉畫當地的「農莊風景」。

　　「芝加哥的演進世紀」展覽會中，〈革命之女〉與〈美國的哥
圖見99～101頁德式〉、〈夜騎示警的保羅〉同時出現，被製作了無數的名信片在
現場出售。大會花了六百萬經費舉辦盛典，也邀請了世界上大師
的名作參展，而格蘭特・伍德的畫片卻是公眾搶購、最受歡迎
的。

　　爭論一時的〈革命之女〉被愛德華收購。有人認為畫中持杯
的手指部分被畫得太年輕、太美，世間可能找不到這種手。法蘭

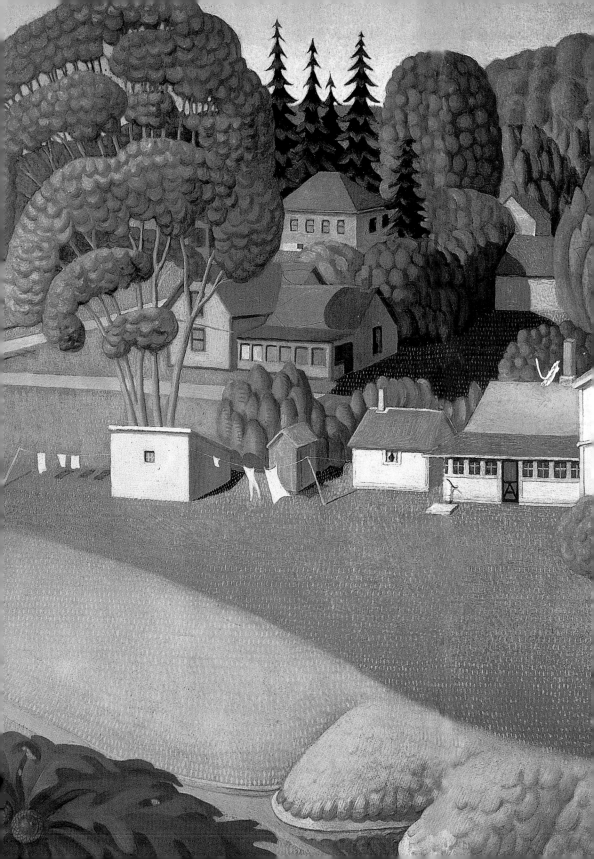

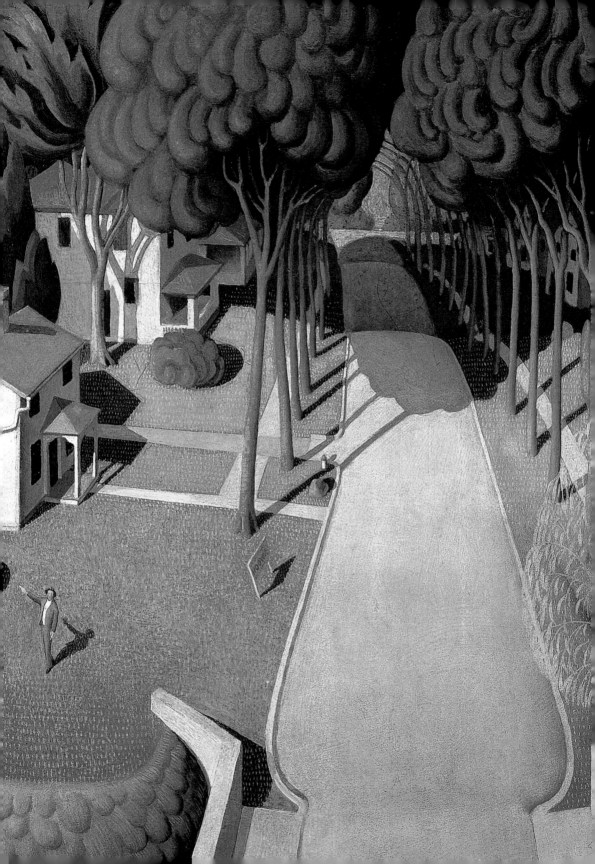

西絲只好出來聲明：「我要你們看看這樣的手，事實上，繪畫中的手正是我的手」。

另一幅〈植樹的日子〉是為了紀念兩位老師凱薩琳與露斯而畫，是由校長法蘭西絲建議畫的。有一天，她們開車到鄉間學校去訪問，看到附近的樹木茂密有序，這正是當年老師帶著學生們種的，現在孩子們都各奔前程，樹也已長高長大。

圖見105頁

不久露斯老師去世，為了紀念她，法蘭西絲請伍德畫一所鄉村學校，表現學生們忙著種樹的畫面。為了找符合當年模樣的老學校，兩人跑遍了各地，當日氣溫在零下，每停一處伍德就喝一口威士忌，好不容易才尋得一間理想中的教室。

畫中老師領著學生們，有的打水、有的挖土、有的種樹，只有一間教室的鄉村學校，附近多是田野，圍著教室的周圍，卻有路出入。畫中有馬車停留，教室位於高地，有階梯可爬上去，看起來像是海中孤島，這幅描繪五十年前的舊景，正是伍德最好的作品之一。

〈植樹的日子〉以一千二百元售出。接著再畫了另一幅〈種樹〉送給法蘭西絲，這是以炭筆與鉛筆混合的作品，比〈植樹的日子〉面積大，畫中人物集中，有男孩操作、女生觀看的場景。

圖見165頁

一九三二年，希德雷皮斯的「蒙特露斯大旅館」（Montrose Hotel）要求伍德設計壁畫，原名〈愛荷華的產物〉，後將油畫切割，用膠水黏成立體，每幅是四呎高，內容分別有玉米與豬、擠牛奶、各種蔬菜與豆類及餵食雞鵝。畫中有二男二女，都畫成圓肩膀，另外不只豬鵝畫成胖身子，連玉米、豆類和西瓜都是圓滾滾的造型。

〈植樹的日子〉進了一九三二年的州展會場，而〈秋犁〉得到了首獎。這是畫家連續四年榮獲殊榮。他決定不再參加競賽，將機會留給別人。

接著完成的風景畫是〈已近日落〉，人畜歸途，丘陵的群樹，規律的像是迷陣。另外，類似的兩張風景畫，是描繪農人開始犁田的〈春景〉，以及紅葉落滿地的〈秋天的橡樹〉，都是呈現自然的景緻。

圖見111頁

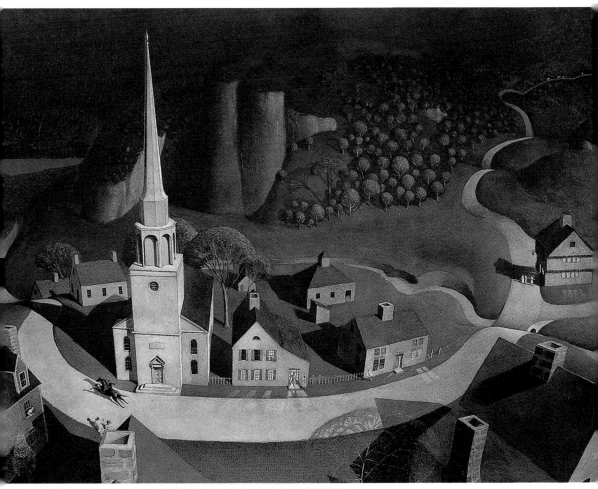

夜騎示警的保羅　1931年　油彩畫板　76×101cm　大都會美術館藏
夜騎示警的保羅（局部之一）　1931年　油彩畫板　76×101cm　大都會美術館藏（下兩頁圖）

石頭城的夏令營

　　經濟不景氣，藝術家們的生活困難起來，儘量找便宜的地方居住，鬼域的石頭城，很快就有不少藝術家前往進駐，變成了一個藝術社區。因而有人建議來辦六週的藝術夏令營。

　　全城最大的建築物是一棟大廈，三樓是男生宿舍，二樓是女生的，一樓是教室、廚房及餐廳，地下室為販賣藝術用品的商

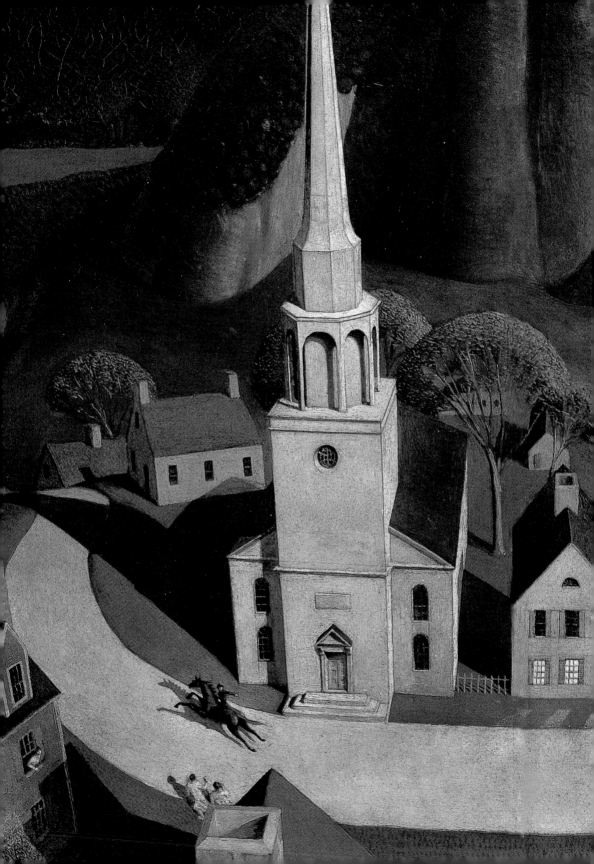

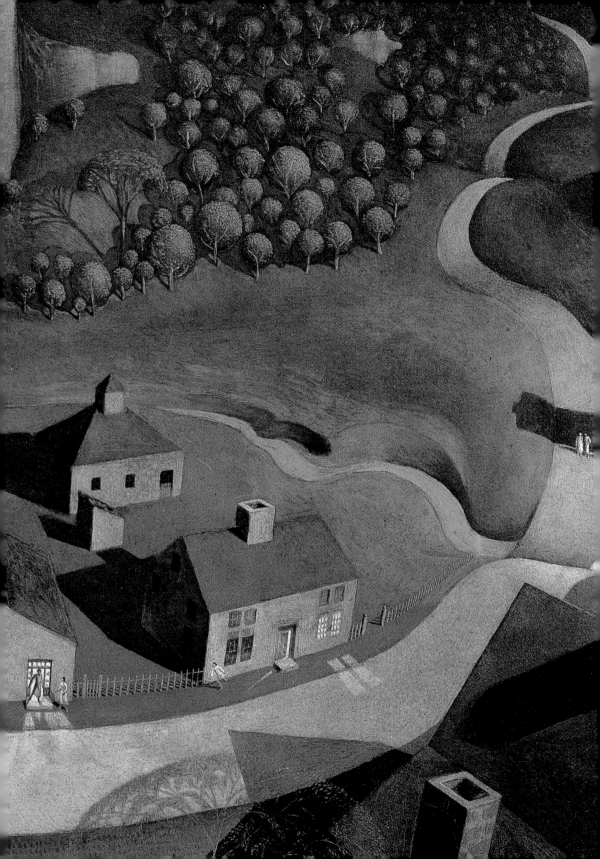

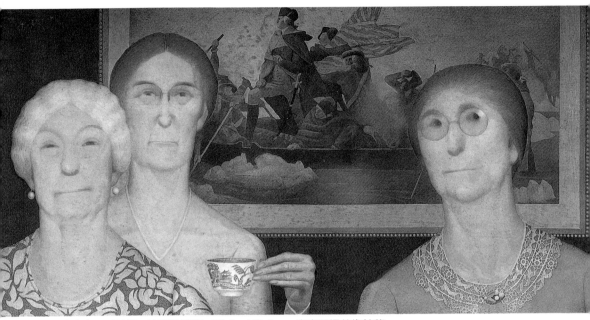

革命之女　1932年　油彩美耐板　50.8×101.5cm　辛辛那提美術館藏
革命之女（局部之一）　1932年　油彩美耐板　50.8×101.5cm　辛辛那提美術館藏（右頁圖）

店。伍德的頭銜是教職員的主任。他睡在屋外一種馬拉的貨車內，大部分時間是在戶外設計壁畫。課程包括有人體寫生、戶外寫生、色彩學、油畫、水彩畫、構圖、蝕刻、金屬加工、鏡框製作、雕塑等等。第一個夏天有一百廿位學生參加夏令營。

　　夏令營評價很好，參觀者絡繹不絕，因而決定每星期天對外開放，門票收十分錢。營內請了樂隊來，也販賣食物，同時售畫，像是辦遊園會，吸引不少其他各地的畫家來訪。

　　在課堂裡，伍德告訴學生，藝術要靠大眾支持，如果自閉於人，藝術必死亡。同時強調創造的重要性，不要畫像我那種樣子，不要去仿造任何人的東西。他要每個學生都畫鉛筆底稿，就是畫在一張小紙上也可以。因為在正式作畫以前，若有草樣，容易掌握好的構圖。

　　他還認為如果根本想不出畫名，這代表沒有作畫的意念。繪好的作品，必需要上下倒置去看，或是左右檢查，才不會忽略平衡與和諧。

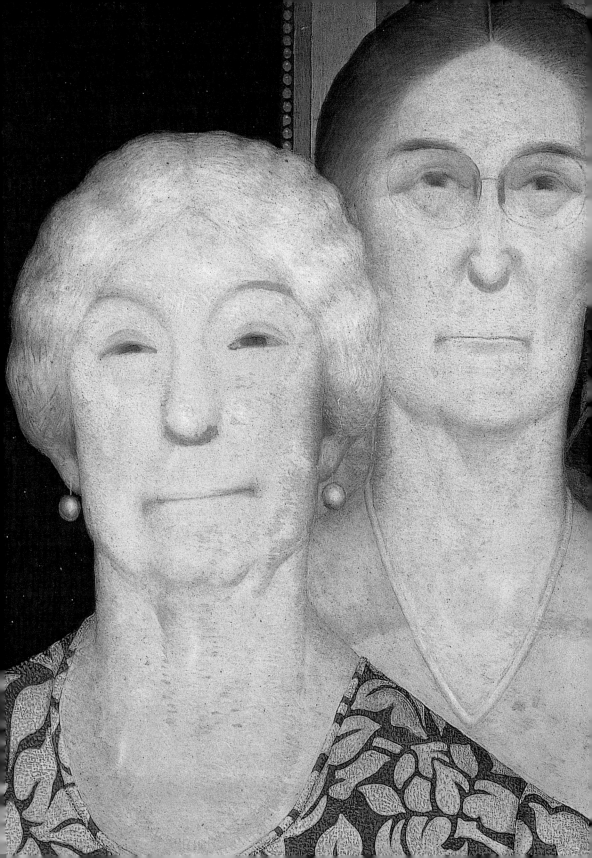

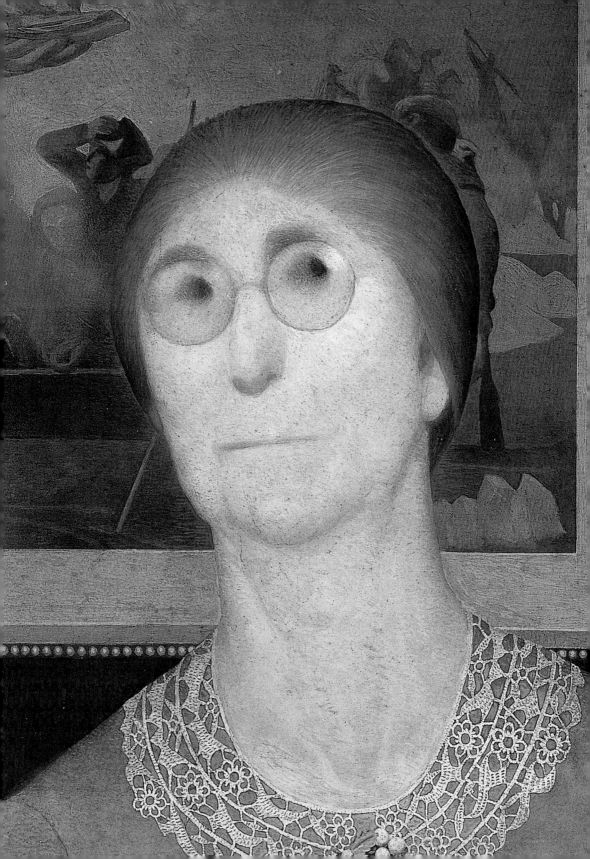

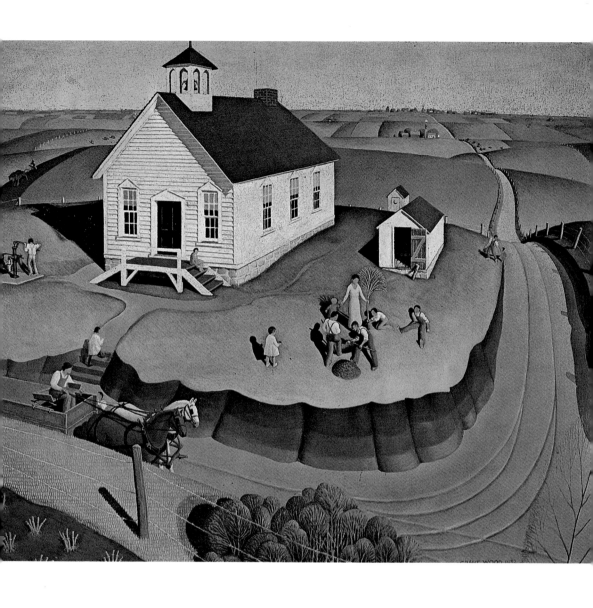

植樹的日子　1932年　油彩畫板　63.5×76cm
革命之女（局部之二）　1932年　油彩美耐板　50.8×101.5cm　辛辛那提美術館藏（左頁圖）

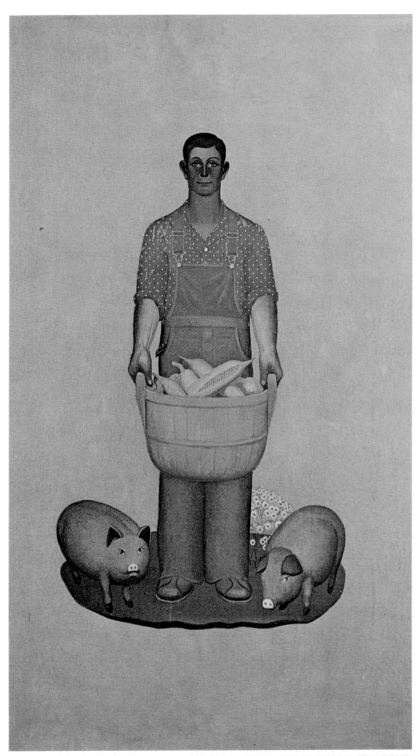

愛荷華的產物（四幅之一）1932年　油彩畫布　4尺高　希德雷皮斯的大學美術館藏

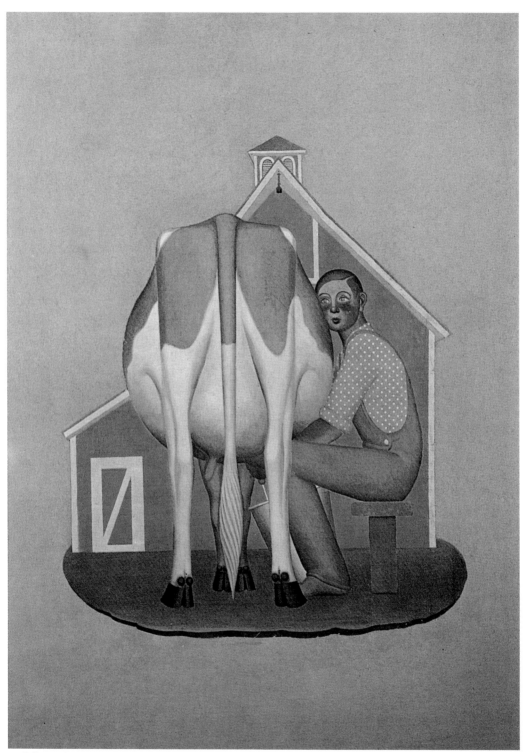

愛荷華的產物（四幅之二）1932年　油彩畫布　4尺高　希德雷皮斯的大學美術館藏

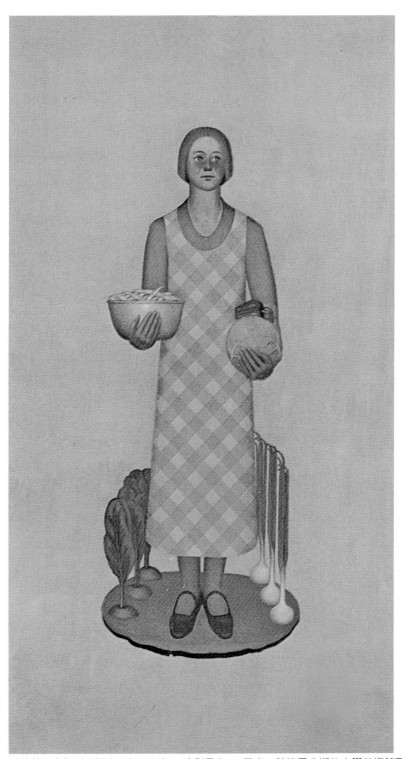

愛荷華的產物（四幅之三）1932年　油彩畫布　4尺高　希德雷皮斯的大學美術館藏

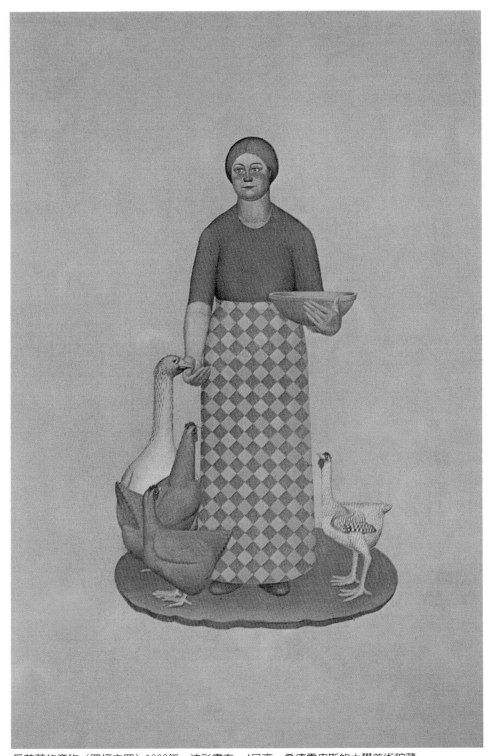

愛荷華的產物（四幅之四）1932年　油彩畫布　4尺高　希德雷皮斯的大學美術館藏

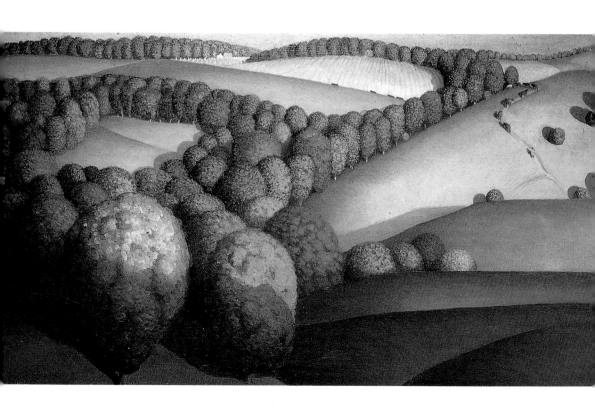

　　大力士體形的伍德四十一歲了，為了畫日出，他催促學生清晨二點起床。大部分是在下午畫室外，尤其是四點以後，他知道哪裡是好地方可畫。伍德喜歡學生，更喜歡教人畫圖，希望有一所自己的學校。

　　兒童與青少年時代的生活，是伍德一生最深刻的記憶，所有畫中的印象，多是出自那個時候的題材。早期的歲月，是他繪畫的根基，技巧並不成熟，藝術家隨著年齡與經驗的增長，才是畫出優秀好畫最重要的因素。

　　妹妹蘭茵從小也喜歡藝術。姑媽說，家裡有一個藝術家已經夠了，主動供她學費，讓她去讀商業學院。畢業後做了一年事，又回到藝術領域，她在先生住院期間，到哥哥的畫室去。伍德準備畫她。

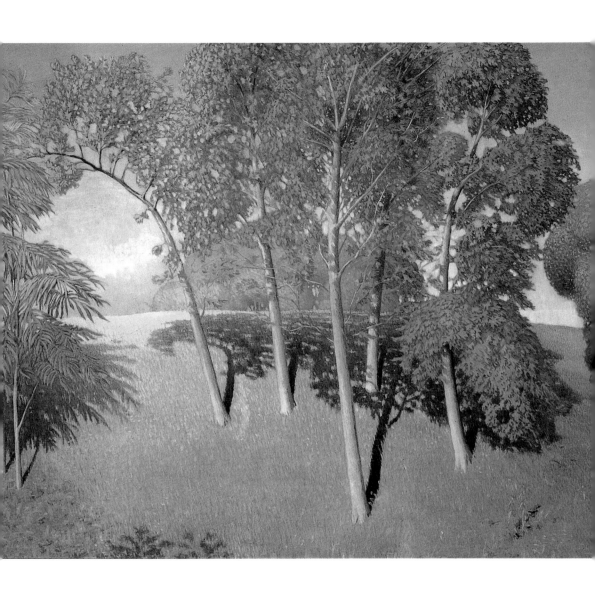

秋天的橡樹　1932年　油彩美耐板　80×95cm　希德雷皮斯美術館藏
已近日落　1933年　油彩畫布　38×67cm　堪薩斯大學美術館藏（左頁圖）

十六個星期後〈蘭茵的畫像〉完成。她穿了一件圓點花樣的短袖緊身衣。原來的衣服太小，伍德把它剪開，然後各以蝴蝶結綁緊。左手攤開，讓小雞站在掌心，右手握著桃子，由小雞啄食。

〈青春期〉一作是畫家對雞的另一種想像。最早是畫在牛皮紙的鉛筆草圖，又重繪多次及製成石版印刷，最後再以油畫出現，前後長達七年多時間。被北芝加哥的「阿伯特實驗室」買去。 圖見114頁

畫中兩隻母雞蹲在地面，一隻公雞擠進來站著，顯得平靜與純真。遠方的背景似乎是黎明時分，母雞胖得像是腫了一樣，又有點愁容，三隻眼睛注視同一方向。當愛荷華大學的餐廳，希望用伍德畫作爲封面時，〈青春期〉被選中。

用鉛筆在褐色包裝紙上畫草圖，完成〈比賽的馬〉和〈拖車的馬〉。伍德把農夫放進〈拖車的馬〉畫面中。整體而言，少有一位畫家對農夫的瞭解勝過伍德，當時的一位藝評者稱他是：「美國最偉大的倒鉤鐵絲畫家。」

打穀者的晚餐

一九三三年夏令營結束。原本的地主同意讓伍德購買十畝土地，就在營區原來的位置，可以讓他繼續經營，這個計畫至少需要一千元。

畫家預備賣畫籌錢，開始經營〈打穀者的晚餐〉一作，這是橫幅的巨作，內容分二部分，十四個男人坐在長桌、兩個女人在餐廳服務，另外兩個女人在廚房爐灶旁忙著。左邊的部分是一個男人在洗臉，另一位男子用梳子在整理頭髮，男孩幫忙打水。穀倉的外圍，繪有雞和馬，畫中人物共有廿一位。 圖見115～119頁

當畫家父親未過世以前，夏天豐收的季節都是如此景象，甚而還要輪班吃飯才忙得過來。在畫〈打穀者的晚餐〉時，正是伍德最忙的時候，他身兼「新經濟政策」藝術計畫的愛荷華州主任，也是愛荷華大學的講師。而夏令營的準備工作更需要時間與

蘭茵的畫像　1933年
油彩美耐板　87.5×
72cm　威斯康辛麥迪生
大學美術館藏

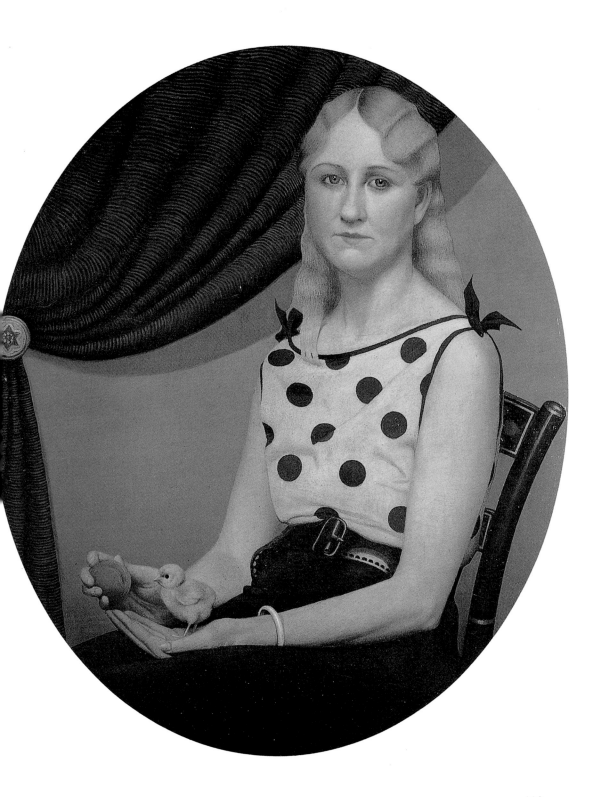

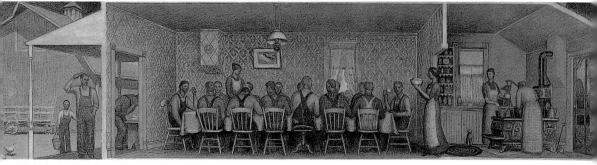

打穀者的晚餐（習作）　1934年　鉛筆　46×182cm

金錢。房地產的商人捉到機會威脅畫家，如果不要，就退回貸款。

　　伍德走頭無路，只好在市區租間小畫室躲起來專心畫畫。伍德的母親看到兒子越有名越可憐，只好去找殯儀館老闆大衛幫忙，結果反倒是大衛警告畫家，如果不放棄夏令營的計畫，就搬到別的地方去住。

　　全國知名的大畫家，最後只好睡到草堆上。伍德離開後，大衛有點後悔，幾十年的交情遭到考驗，而畫家的脾氣沒有人比他更清楚。環顧殯儀館四周的牆壁上，都是早年伍德的畫作，睹物思人，不禁神傷。當看到〈舊鞋子〉一作時，畫中又溼又舊、等著陰乾的鞋子勾起大衛的回憶，他倆就在那個雨夜長談。大衛子女成長結婚時，可自由選擇父親藏的所有畫，只有〈舊鞋子〉與〈父親的畫像〉不能碰。

　　〈打穀者的晚餐〉內容全是來自於一般農場，正是敘述伍德孩童時代留下的記憶。這幅畫完成後被喬治買去，喬治擁有二千五百畝的大農場，他是全國玉米產物公司的總裁。

　　畫中人物全是取材伍德家人與鄰居的造形。母親正與一位男士在交談，父親坐在像是鋼琴椅的位置。十二人的餐桌與紅色棋盤的格子桌布，是母親陪嫁物。廚房的地毯也是伍德太太親編織的。房舍的結構正是畫家與保羅第二次蓋的房子，而櫥房的碗

青春期　1933～1940年
油彩美耐板　52×30cm
（左頁圖）

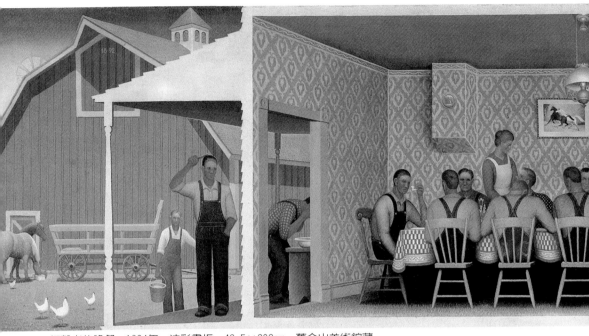

打穀者的晚餐　1934年　油彩畫板　49.5×202cm　舊金山美術館藏

櫃，也是十六年前畫家做的手工藝品。廚房通外原有的紗門沒有
畫出來，為的使戶外景緻更楚；而在左邊進入餐廳的門也省略
了。這些都是經過研究後所作的決定。

　　此畫最大的成功是在畫面的設計，像是電影或是電視拍片的
現場，剖析而透明，這種嘗試與表現不是一般畫家想像得到的。
伍德又畫了另外一幅，收藏在惠特尼博物館的美國藝術部門。三
幅練習的研究圖共賣了二千元。過去凡是草圖素描等習作，畫完
會全部丟棄，如法蘭西絲校長喜歡，都送了她。現在才知道，這
些東西也很值錢。

擺脫歐洲的影響

　　一九三四年下半年開始，伍德成為愛荷華州立大學藝術系教

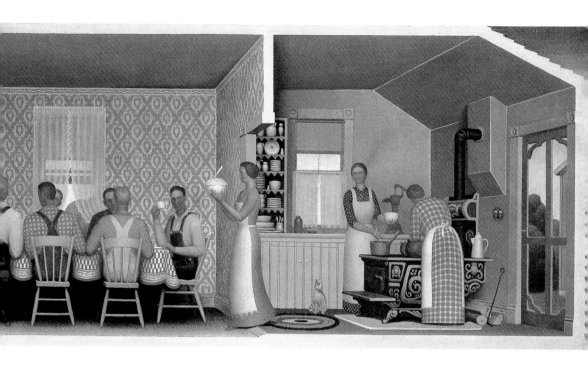

授，年薪三千六百元。同時畫家也接受校外演講的邀約。收入增加就買了部新車，穿著也講求搭配了，整個人也變得很有紳士風度。

圖見120～121頁

這一年他去渡假，朋友開車，出車禍受傷。畫家有感畫了〈死亡在山脊路〉。那是一條兩線道的高速路，後面的車子要超車，那曉得到了坡頂才看見對方的來車，爲時已晚，使得後面的車緊急刹車不及，駕駛受傷掛彩。

〈打穀者的晚餐〉於匹茨堡「卡內基國際畫展」中，由參觀者票選爲最受歡迎的第三名展出作品。展完又移到紐約續展，伍德成爲大出風頭的人物。

在愛荷華大學，伍德組織俱樂部，自動自發裝潢室內，佈置成一八九〇年代式樣。他們請了第一個演講人是湯瑪斯・班頓（Thomas Benton）。兩人有很多相同點，後人把他們畫風歸納在地域派或本土派，十足表現美國風土。同年，又爲大學的博物館安

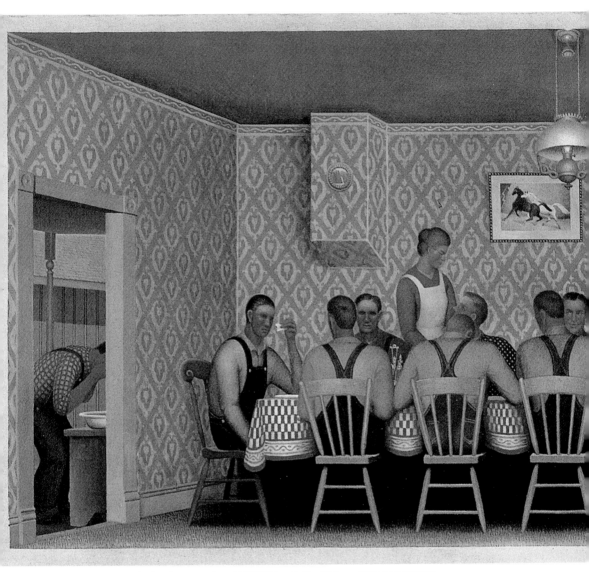

打穀者的晚餐（局部之一）　1934年　油彩畫板　49.5×202cm　舊金山美術館藏

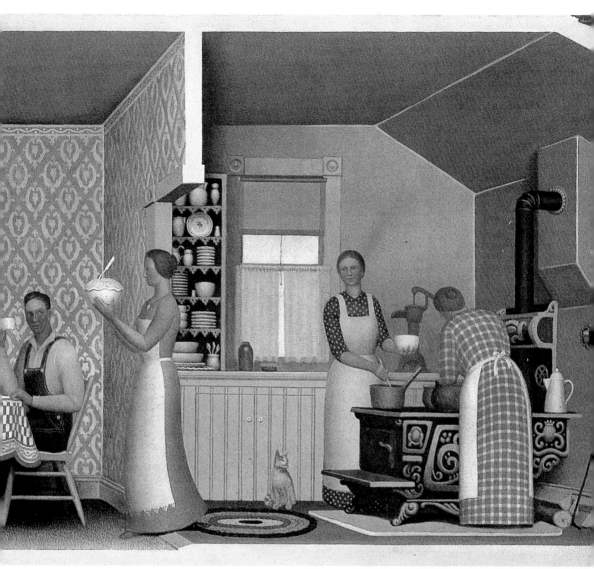

打穀者的晚餐（局部之二）　1934年　油彩畫板　49.5×202cm　舊金山美術館藏

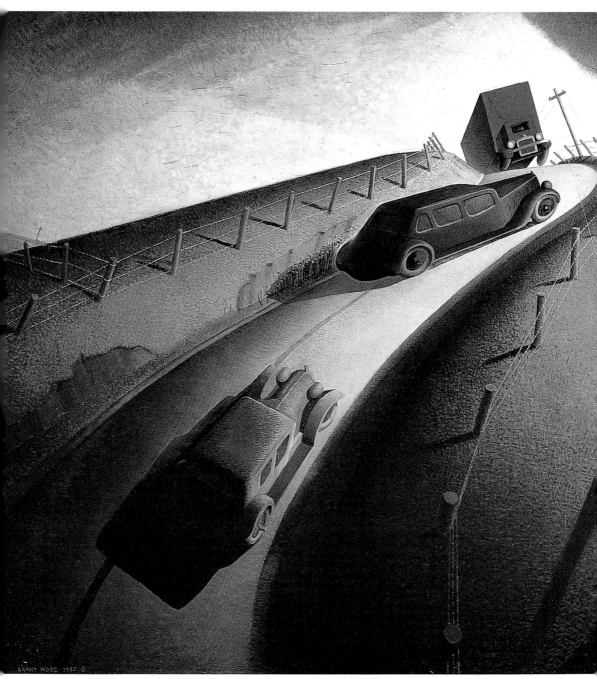

死亡在山脊路　1935年　油彩美耐板　81×99cm　威廉大學美術館藏

裝了壁畫，以分開的畫幅組合成整面牆壁，內容包括製陶、化學、機械、航空和土木工程。之外還設計了兩本書的封面：一是《悲劇的人生》，一是《激情下的計謀》。

伍德認為，一定要有充分準備才能揮動畫筆，每個人的經驗，都是植根於特殊的經歷與地理區域，畫的東西必須接近於家鄉，才能深刻動人，他希望建立本土美國的藝術，所以從一九三四年開始，致力於藝術的本土化這項運動。主要的目的，是鼓勵每一位畫家去創作自己知道最好最熟悉的部分。瞭解越多的地方，越值得去畫，他主張一定要想辦法擺脫歐洲的影響。經過廿年的奮鬥，格蘭特·伍德說：「總算與歐洲全然分離，而發現自我表現的方式。」

薩拉（Sara）原在芝加哥學聲樂，後為紐約歌劇院的首席女低音，同時教唱民謠。她在希德雷皮斯婦女俱樂部，指導合唱團。由於伍德的母親多天生病，對繪畫很有興趣的薩拉經常去探望老人家。被知情者傳播成滿城風雨，連報紙都說，畫家伍德與薩拉要結婚。

這件事變成大眾所關心的話題，有的人願見畫家有好的結果，可是熟悉的朋友全都反對，因為伍德四十四歲，女方已是四十九歲，曾經又結過婚。

排除眾議，婚事成定局，婚禮極度保密，地點在明尼阿坡里斯的牙醫馬克家裡舉行，他是薩拉前一次婚姻所生的兒子。一對新人婚後回到希德雷皮斯定居。

為了寫《美國藝術》，伍德租了一間房子，雇了派克（Park）為祕書，也是這本書的共同執筆者。他是愛荷華州立大學畢業的年輕人。如果是以畫家口吻，這是一本自傳體著作；若是口述，也就是傳記。封面上有「藝術家的自由奔放世界」（Return from Bohemia）及正在作畫的伍德，圍繞畫家的都是朋友與鄰居。

一九三五年四月在紐約有個展，這是伍德第一次在紐約有這麼重要的展出，當地的報紙大幅刊載其事蹟與六十七件參展作品。同時驚訝這位全國知名的畫家，竟然不是從紐約發跡的。

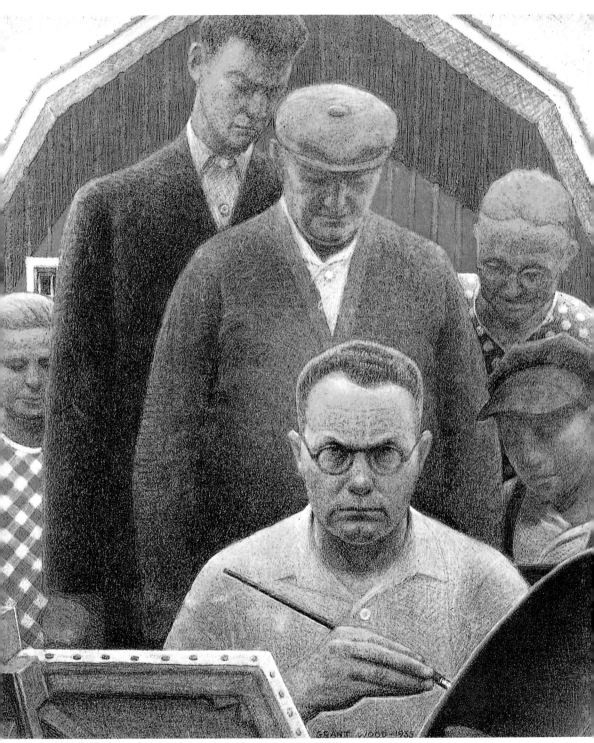

從波希米亞回來　1935年　蠟筆、紙　60×51cm　IBM公司藏

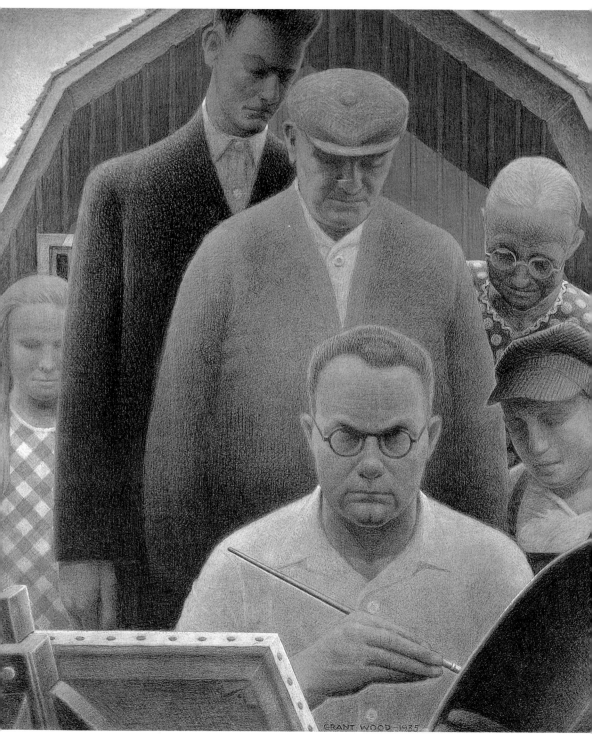

從波希米亞回來　1935年　鉛筆、炭筆及色筆、紙　60×51cm　私人藏

《時代雜誌》複印了〈打穀者的晚餐〉，各種不同細節的討論，從四面八方湧入伍德的信箱。綜合各個問題之後，畫家總的回答是：「作品呈現是從我自己生活中而來。包括了我的家庭、鄰居、格子布、椅子與小雞等。是用我自己的感受來畫我的作品，全部都與我自己有關連。讀者沒有權利，要求我去畫他們的家庭與農場。」

格蘭特·伍德在愛荷華市買了房子，使希德雷皮斯的居民相當失望。十月伍德的母親病重，蘭茵住在德克薩斯州，傑克也生病，而法蘭克還在趕來的路上，老人家已經等不及，只有伍德一個人陪伴在側。總算她是死在兒子最光彩的時候，享年七十七歲。

完美主義者　1936年
蠟筆、石墨、墨水紙張
52×40.5cm　舊金山美
術館藏（右頁圖）

榮譽博士學位

母親去世後，伍德好幾個月無法提筆作畫。他到學校教書、出外演講、回家寫書，把時間打發掉。兩個月後，第二件不幸的事發生，他的哥哥法蘭克跟著去世，對家人的打擊很大。

次年春天，伍德從事插畫，他沒有時間畫水彩或是油彩，創作插畫同樣是一種賺錢方法。身為大房子的主人後，開銷也大了，不得不想些辦法生財。

伍德完成了兩本書的插畫，一本是童書《山坡上的農場》（Farm on the Hill），作者是大學教授的太太馬德琳（Madeline），敘述一個城市男孩在農場中的經驗，全書包含六幅用蠟筆畫的農場小動物，分別是：〈貓和老鼠〉、〈小牛與薊〉、〈馬和甲蟲〉、〈公雞與小雞〉、〈馬與蟲〉、〈鴨子與小鴨〉。還有三幅人物畫：〈祖父吃爆米花〉、〈祖母在縫補〉及〈雇人削蘋果皮〉。

這本書的插畫於五月在紐約的「臥克畫廊」（Walker Gallaries）展出原件時，有位藝評家說：「單純，木頭型的人物，有非常好的線條，幾乎是看不見鉛筆的印子，全然避免感情上的強制」。

畫家對第二本書《主街》（Main Street）更有興趣，畫中人物

全有模特兒作藍本，並且很容易被人認出誰是誰，像是〈煽動買風的人〉，就像法蘭克教授；〈好的影響〉由旅館業大亨的太太莫里扮演，畫了三次，從前面兩者的綜合，而有了最後的定稿；〈急進黨的〉由薩拉兒子充任，他是醫生，與伍德同住。

這本書還有其他的六張插畫：〈主要街上的大廈〉、〈鄉間的住宅〉、〈傷感的戀慕者〉、〈完全論者〉、〈實際的理想主義者〉及〈醫生量脈搏〉。

一萬五千冊的特別版本在芝加哥發行，頁首有畫家的簽名。他還兼作設計書籍封面的工作，第一本是史德林（Sterling North）的小說，他畫了〈星期天的犁田〉，農夫一手握著馬韁，一手正喝著水。第二本是湯瑪斯（Thomas Acuncan）的小說，他畫了〈喔！林莊〉，大帳篷就在教堂的外面，以八根粗繩緊拉，人們從入口擠進，好像是在飛機上看到的。

十八個月後，終於又完成一幅繪畫，畫名是〈春天來了〉，事實上這是一幅春耕圖。初看像是田野覆蓋帆布，也像是曬棉被。細看可見到最下方有雙馬犁田，原來農夫已經下了很大的功夫在耕作，同樣另二塊未完成的田地，也已動土。同年，又有另一張近似的畫〈犁田〉完成。

一九三六年六月，伍德得到了第一個榮譽博士學位，來自威斯康辛大學所授。以後幾年，不同的學校跟著給予他最高的崇敬，包括：威斯理大學、勞倫斯學院與西北大學。畫家畫下受獎的現場作為紀念。

全美最漂亮的房子

新家的地下室有石版印刷的設備。第一張產品是〈播種時期與豐收〉，將玉米吊在舊穀倉的上端曬乾。第二張是〈樹木種植〉，掛在高中的校史館裡。

他的工作台是從教會撿來的，用一種特殊的蠟筆，將圖案轉印到石版。以化學藥品與油墨處理後，可印二百五十份，最多可

感傷的思念者　　1936年
鉛筆、粉臘筆　51.5×40.5cm　明尼阿波里斯藝術協會藏（右頁圖）

圖見128～129頁

圖見130頁

GRANT WOOD 1936

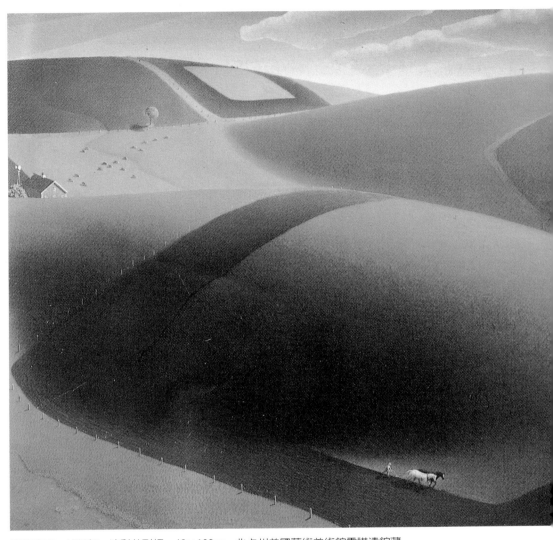

春天來了　1936年　油彩美耐板　46×102cm　北卡州美國藝術美術館雷諾達館藏

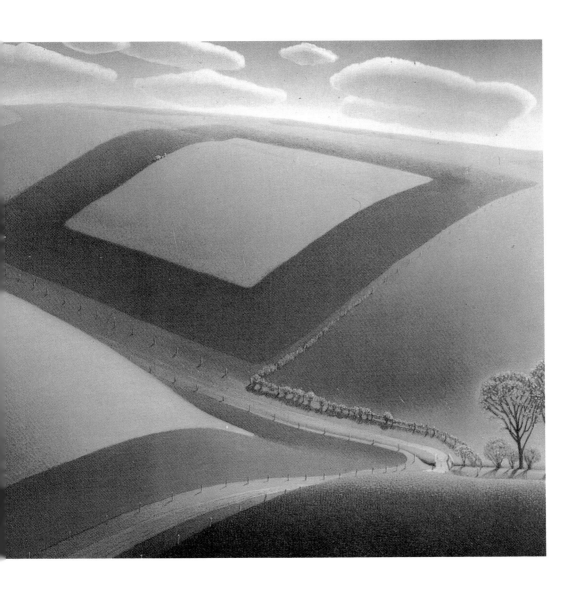

達五百份，然後親筆簽上名，毀掉石版。每張版畫賣五元。透過
紐約的「美國藝術家協會」出售。

　　兩張版畫銷路極佳，有了作第三張的念頭，那就是〈一月〉，
或稱〈一月雪〉。畫面中風雪由左面打來，天氣極度的冷，造成了
這麼特殊的雪景，地面可見野兔所留下的腳印，也像攝影作品，
這是一幅予人強烈感受的畫幅。

　　當〈酷熱的夜晚〉畫好後，他無法示人，因為畫中的農夫在
馬槽邊沖涼，農夫將桶裡的水由頭頂灌下，順著身子往下流，人

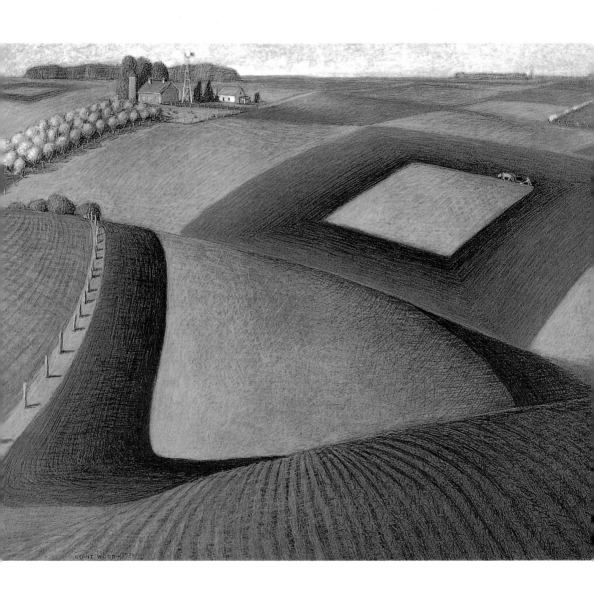

犁田　1936年　粉筆、鉛筆、蠟筆　60×75cm
後援會支持者　1936年　色紙上用鉛筆、蠟筆及粉筆　52×40.5cm　達文波特美術館藏（右頁圖）

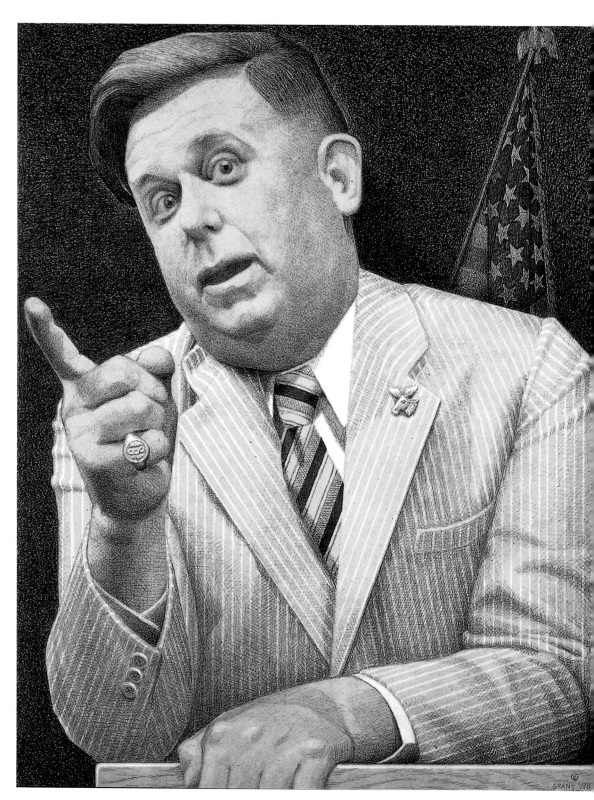

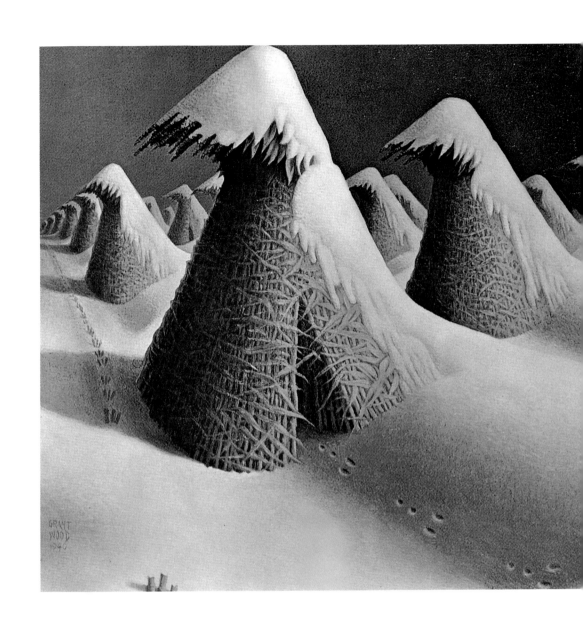

一月　1940年　油彩美耐板　46×61cm
1940年9月的《時代雜誌》封面人物畫像—美國農業部長亨利

132

物正面全裸，這是以前從未嘗試的畫面。將畫送到會場展出時，主辦單位希望不要展，他就賣給了私人，因而這幅畫很少人見過。在他小時候，所有農場夏天有人洗澡都是這樣，根本不值得大驚小怪。他製成石版，只能在店裡櫃檯出售，因爲郵局不幫忙郵寄，剩下的都送給了朋友。

　　隔年他畫了一張人像，主角是密西根州的銀行家查理士，是

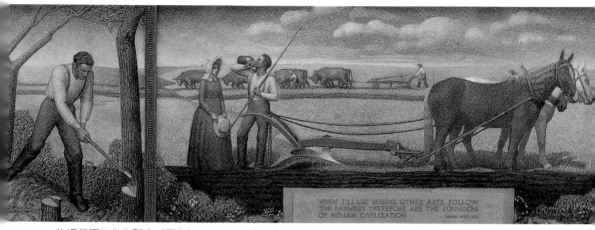

牧場草原工作的暫息（習作）　　1935～39年　　鉛筆、粉彩、石墨等　　58×204cm　惠特尼美術館藏

應他女婿要求而畫。伍德住到對方家中一個星期，觀察與瞭解這
位大富翁。訂稿是以打高爾夫球的姿態出現。只是畫家也不滿
意，哪有穿西裝打高爾夫球的。

　　伍德暫時拒絕外界所有的請求，他要花點時間美化自己的
家，這所住處之後被愛荷華的報紙抬舉爲「全美最漂亮的房子」，
改裝後的一切看來更舒適，社交活動當然更多了。

　　一九三五年愛荷華州立大學受命格蘭格‧伍德設計壁畫，兩
年後完成了〈牧場草原工作的暫息〉和〈農業科學〉，位置在圖書
館，製作期間，得到聯邦政府的贊助。

　　一九三八年夏天，畫家的婚姻出現裂痕，主要是經濟上的困
擾。伍德在家都是過最簡單的生活方式，而太太則喜歡外界高貴
社交場合，意見不同，兩人常在餐桌上爭吵。透過同事的安排，
薩拉開了新車離開這個家，家裡的書本、家具和值錢的東西，都
被薩拉搬空。這時候的身外物對畫家而言全都不重要，自由才是
最可貴。她的兒子，仍然跟伍德住了好幾個月。

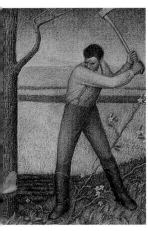

牧場草原工作的暫息
（局部） 1937年 油
彩畫布 中間部分11×
23尺，左右各11×9尺
愛荷華州地大學美術館
藏（右圖和下跨頁圖）

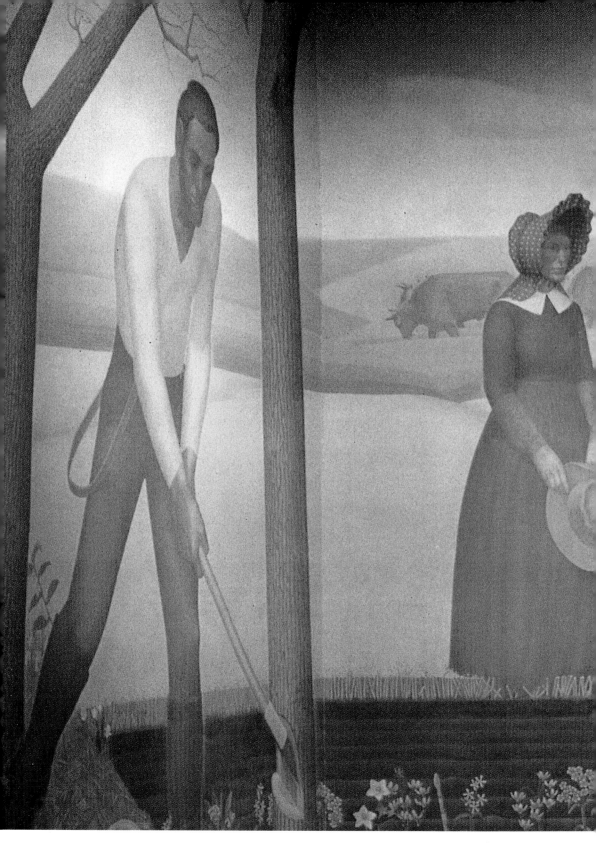

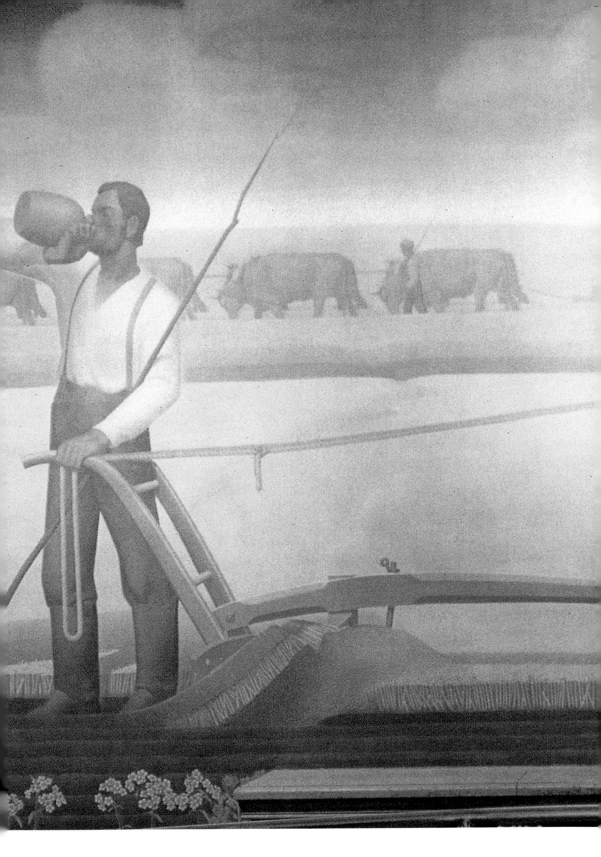

水果　1938年　彩色石版畫　18×25.5cm　達文波特美術館藏

藝術創作的豐收

　　重回單身漢的生活，畫家覺得應酬會浪費太多時間，所以在該年剩下的數個月內奮力作畫，完成了〈水果〉、〈蔬菜〉、〈栽培的花卉〉、〈野生的花卉〉。接著把石版印刷的作品上再塗上水彩。送給住在加州的蘭茵。妹妹是在玻璃上作畫，曾在紐約展覽過作品。

　　伍德製作更多幅黑白的石版畫，包括〈在春天〉、〈豐饒〉、〈四重唱〉等等。下一年他動了一個小手術，為了感謝所有在醫院照顧他的人員，包括廚房工作者都列名，送每個人一幅石版畫。

栽培的花卉　1938年　彩色石版畫　18×25.5cm　達文波特美術館藏

圖見140頁　後半年，在三個星期裡，完成了一組兩張的風景畫〈新路〉及〈製成乾草〉，賣給紐約的卡羅，這是他完成最快的作品。

　　一九三九年是豐收的一年，曾在開春新計畫中，要畫喬治華盛頓和櫻桃樹的故事。費了四個月在素描與研究上，六月初稿完成。伍德的目的在於說明是帕森（Parson Weem）捏造。所以畫名圖見141～143頁定爲〈帕森的虛構〉。畫面引用舞台劇方式，由帕森自己來解說，右手掀起紅色的厚幕，左手指著父子兩人。畫家將六歲的華盛頓畫成成年人的臉孔，因爲他想只有這樣，大家才容易認出畫中人物是誰？

　　經過最後連續廿二小時不停衝刺工作，終在一九三九年聖誕

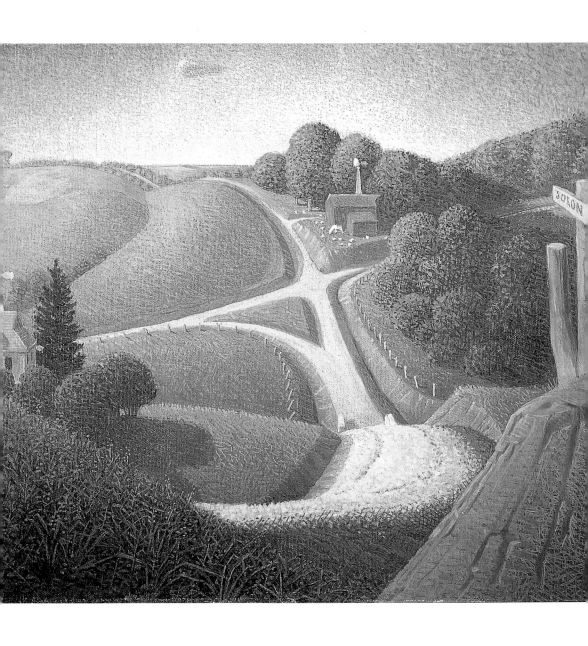

新路　1939年　油彩畫布　33×38cm　華盛頓國家畫廊藏
帕森的虛構習作　1939年　鉛筆、蠟筆及炭筆　97×127cm（右頁圖）

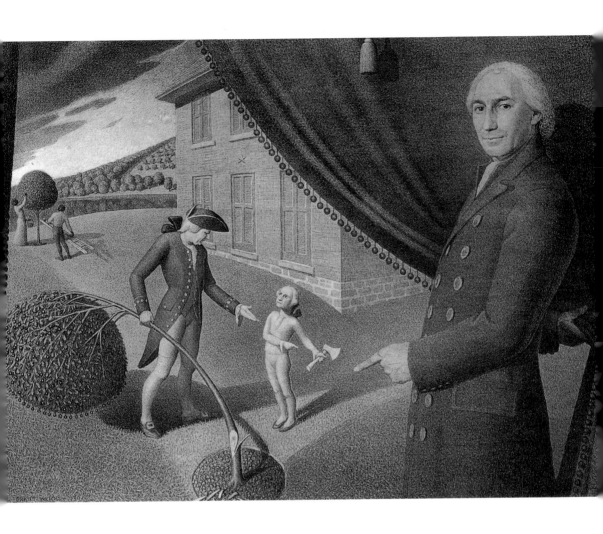

圖見149頁

節前一天將畫郵寄紐約，麥昆德以七千五百元購得此作。同年，還有鉛筆畫〈三月〉完成。

　　一九四○年的健康狀況並不好，煙抽得很兇。醫生建議節食。二月去洛杉磯演講，幾乎倒在台上。回家後繼續完成了查理士的畫像，這是三年前就開始畫的一幅作品，畫名是〈美國的高爾夫球員〉，由於查理士不想驚動別人，這幅畫當時沒有公開，知

圖見133頁

道的人並不多。接著九月份《時代雜誌》的封面人物選上愛荷華州的農業部長亨利（Henry Wallace），畫像正是出自伍德之手，他混合用粉筆、炭棒、鉛筆畫的。

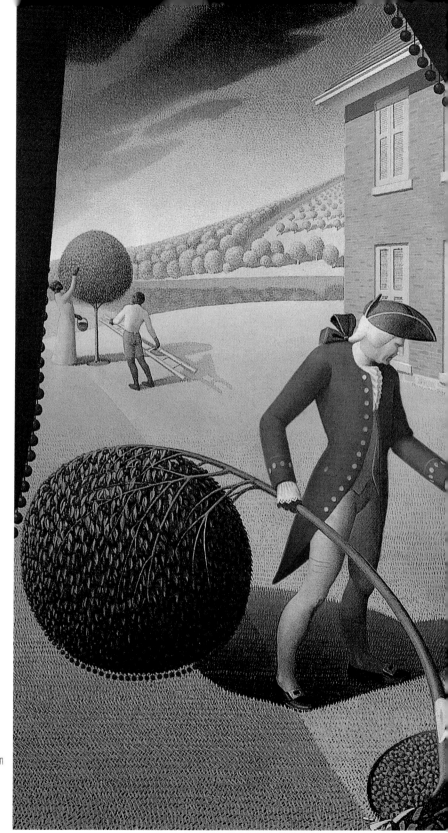

帕森的虛構　1939年
油彩畫布　97×127cm
德州華茲堡卡特美術
館藏

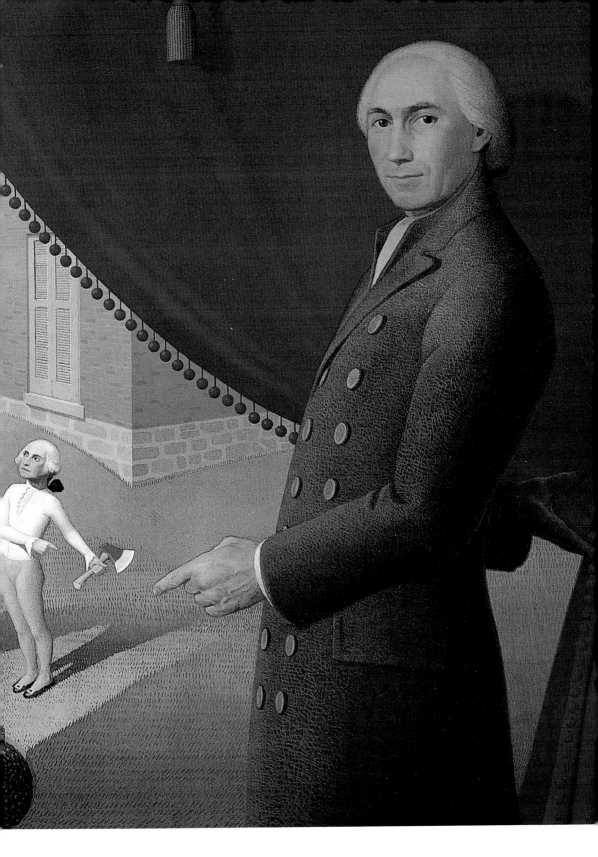

　　舊作〈一月雪〉，在一九四〇年被重繪成油彩，內容幾乎相像，整個畫面方向全變，風雪由右往左吹。地上仍有野兔腳印。這幅〈一月〉脫稿就被買走。

　　夏天去好萊塢，參觀正在拍攝中的片場，這次旅行又為伍德帶來了畫〈傷感的民謠〉的靈感。此畫描繪片場的情景，大家圍著鋼琴，一面喝啤酒，唱歌又哭泣。

　　歐戰起時，畫家設計了一張〈不列顛戰場〉的海報，呈現母親保護兒子，避免德機攻擊的畫面。「美國第一委員會」要求他再畫一張，被畫家拒絕。

　　最後一次設計書本封面，為歷史小說《奧立佛》而作，該畫是寫美國獨立戰爭的故事。同年畫了一張愛荷華區的地圖，這是

傷感的民謠　1940年
油彩美耐板　61×
127cm　新大布列顛美
國藝術館藏

傷感的民謠（局部）
1940年　油彩美耐板
61×127cm　新大布列
顛美國藝術館藏（右圖）

少有的現象，他是應波士頓報紙之邀而作。

　　一九四一年的冬天，格蘭特・伍德製作了三種石版畫，一是〈十二月的下午〉，積雪隨處可見，像是一張聖誕卡。另一幅〈二月〉仍是天寒地凍的日子，昏暗的天色中見到三匹馬，地面留了野兔的足跡。又補上〈三月〉，似乎春天仍未來臨。不過，我們發現他的籌畫與設計，在構圖上是很費心思的，跟二年前所作的鉛筆畫不同。

圖見148頁

圖見149頁

一九四一年春天的繪畫

　　一九四一年的春天顯得特別好，伍德穿著短袖運動衫在愛荷華的畫室工作。早春的陽光下，開始畫〈城鎮的春天〉。畫中有九個人物，每個人物都先作素描稿，然後安排在正式畫作中的適當位置；人物各有不同的職責：打棉被、整理樹枝、修房頂、施肥料、曬紅被、翻土種苗，大家各忙各的，卻是那麼寧靜。然歐洲戰火正濃，希特勒已經準備進攻俄國。

圖見151頁

　　相同題材的〈春到鄉間〉，用粉筆、鉛筆、炭筆繪成。一對夫婦正在插秧苗，遠處牛群低頭吃草。兩幅春天景緻的畫很快售出。這一年伍德繪畫的興緻特別高昂，又有兩幅愛荷華的田間風光完成，一是〈愛荷華的玉米田〉，一是〈愛荷華的風景〉，後者為油畫，風格特殊，與過去的手法不太相同。

圖見152～153頁

　　畫家的健康狀況這時逐漸走下坡。太多旅行，不是渡假而是業務。他總覺得消化系統時常的疼痛，他推測自己可能有膽結石，運動與節食都沒有用，最後送到大學醫院由專家去診斷。十一月底住院，醫生發現他是肝癌第二期，癌細胞已經入侵其他器官，即使割掉也有困難，似乎是絕症。十二月十八日的遺囑中，他將所有東西全部留給妹妹蘭茵。

　　伍德知道全部真象後，因為要等蘭茵從加州趕來。派克是第一個被通知的，目前是畫家身邊最親近的人，七年的祕書工作與友情，年輕人怎能接受這樣的事實。倒是病人安慰他，「一切都

傷感的民謠（局部）
1940年　油彩美耐板
61×127cm　新大布列顛
美國藝術館藏（左頁圖）

147

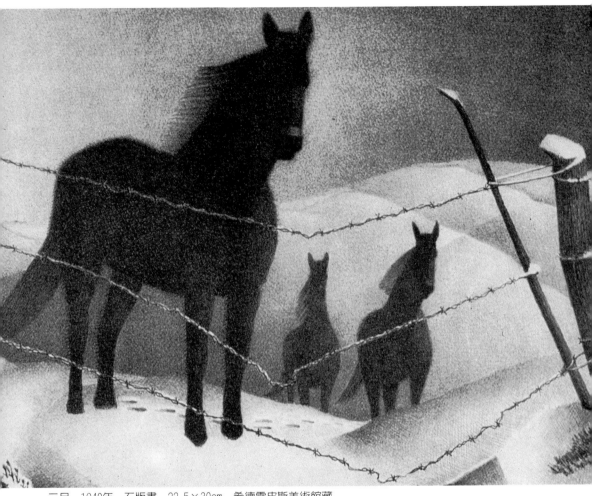

二月　1940年　石版畫　22.5×30cm　希德雷皮斯美術館藏

安排好，不必憂慮」。

　　消息傳開，說他已經死了。希德雷皮斯的朋友全來了。尤其是大衛，帶來了剪貼本、照片本與一大堆值得回憶的物件。伍德在封面上簽名，寫上祝福的話。

　　三個星期平靜過去，他覺得應該主動向學校辭職，被主管拒絕。在畫家一生中，與大學的關係最是重要，能夠維繫到最後時刻，死也瞑目。

　　格蘭特・伍德告訴馬文，他想在醫院作畫。既然有母親的畫

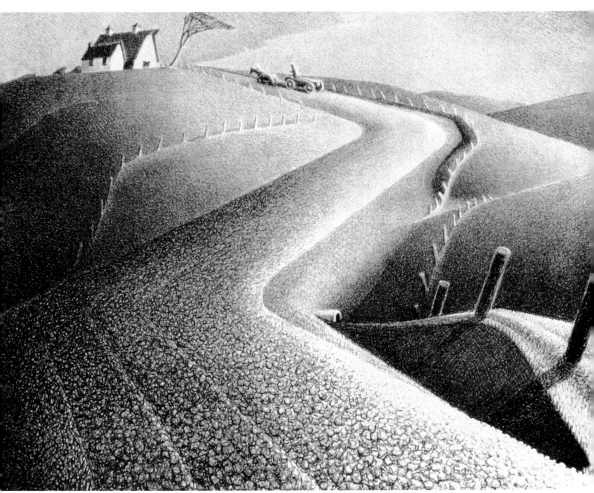

三月　1940～41年　石版畫　22.5×30cm　希德雷皮斯美術館藏

　　像，也應該為父親留點東西。醫院為了成全他，在同一棟樓設了
畫室供他使用，有護士一旁照顧。病人太衰弱，想看書，連手都
握不住比較厚的書本。

　　一九四二年二月十二日，畫家於夜晚十點去世，還差二小時
就是他五十一歲的生日。兩天後，葬禮在大衛的殯儀館舉行，來
賓二百多位，到處都是鮮花，牆上全是格蘭特‧伍德的繪畫，氣
氛中有一股睹物思人的哀愁。

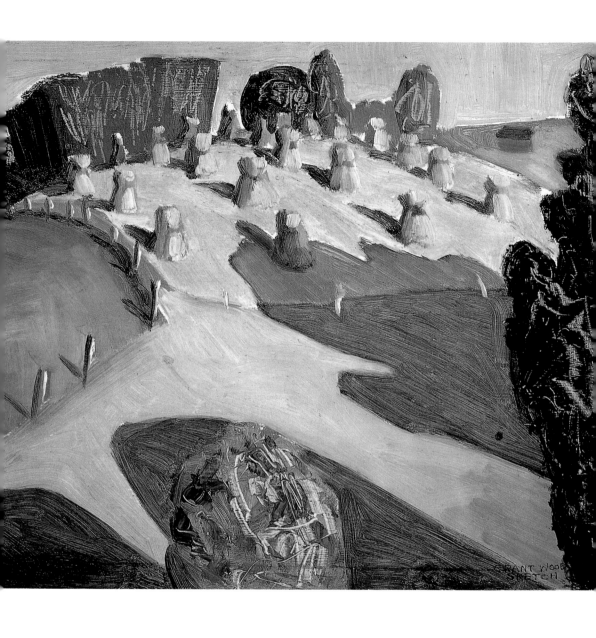

愛荷華風景　1941年　油彩美耐板　33×38cm　達文波特美術館藏
城鎮的春天　1941年　油彩畫布　66×62cm　雪爾頓‧斯沃美術館藏（右頁圖）

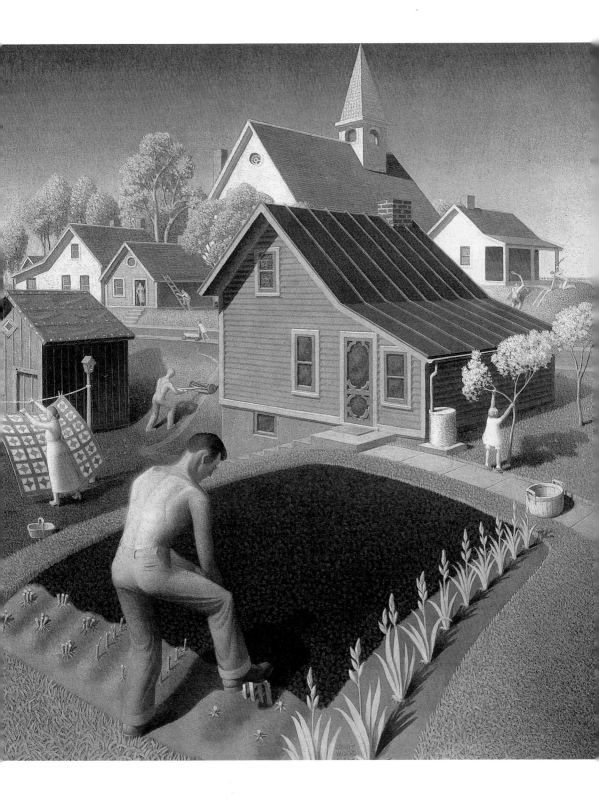

愛荷華的玉米田　1941年　油彩美耐板　達文波特美術館藏

格蘭特・伍德的
藝術風格及影響力

　　美國藝術的發展，在廿世紀初，歐洲前衛藝術品在紐約精武堂展覽之後，掀起進行藝術試驗的熱忱，達到高峰。在此同時，卻也產生了一種有限度的反應。第一次世界大戰之後，藝術的氣氛轉趨保守，到了後來，藝術重心又離開歐洲和藝術革新，而回到美國本土的景象和自然主義方面，出現了充滿了浪漫性的、對鄉土的眷戀和偏好的藝術風格。

　　格蘭特・伍德所代表的就是這種美國地方主義和地方性表現主義的風格。當時，佛蘭克林・羅斯福的「新政」與其開明的藝術計畫，鼓勵壁畫裝飾的發展，美國藝術家受到這種公共藝術計畫的感召，在思想裡集中各種社會問題，擬定了一個如何認識自己國家的計畫，出現了一種新的藝術自覺。格蘭特・伍德就是處在這種時代的氣氛中，創造出一種新的通俗寫實主義的地方風格，探求表現出一種美國畫風熱望。排斥了歐洲的現代主義，發展出美國的地方派繪畫。因此在繪畫上，很明顯的以美國景色為題材，伍德的代表作〈美國的哥德式〉、〈玉米室〉、〈雙手捧著盆景的婦女〉等，非常能夠體現這種對鄉土眷戀的心情來繪畫美國景色的風格，對畫面氣氛的掌握巧妙，亦深具繪畫藝術的審美觀念。

格蘭特・伍德年譜

GRANT WOOD

一八九一　二月十三日出生於美國愛荷華
　　　　　州，靠近阿那磨沙（Anamosa）
　　　　　的農場。

一九〇一　十歲。三月，父親去世。
　　　　　九月，母親領著三個兒子與一
　　　　　個女兒，從農場搬到距離廿五
　　　　　里以外的希德雷皮斯（Cedar
　　　　　Rapids）。

一九一〇　十九歲。六月從當地的「華盛
　　　　　頓高中」畢業。
　　　　　夏天，入「明尼阿波里斯的設
　　　　　計與手藝學校」（Minneapolis
　　　　　School of Aesignand Handiraft）
　　　　　暑期班學設計。

一九一一　廿歲。再度入學暑期班。
　　　　　成為鄉間小學的老師。

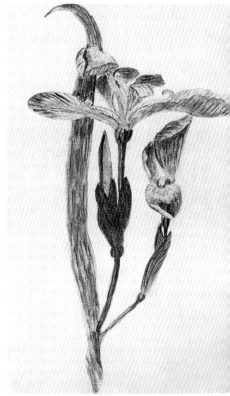

鳶尾花　1905年　水彩畫紙　28×
21.6cm

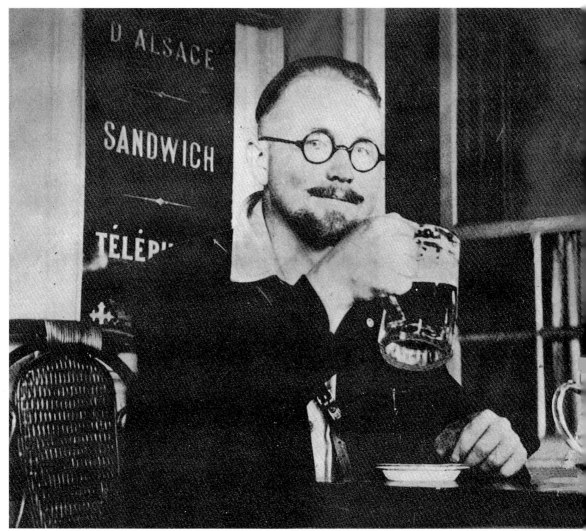

1924年伍德攝於法國

一九一二　廿一歲。夜間在愛荷華大學選修「人體寫生」的
　　　　　課程。
一九一三　廿二歲。芝加哥的新職位，為凱羅銀器公司
　　　　　（Kalo Silversmiths Shop）的設計師。
一九一四　廿三歲。晚間於芝加哥藝術學院進修。與朋友合
　　　　　伙開銀器店（Silversmith shop）。

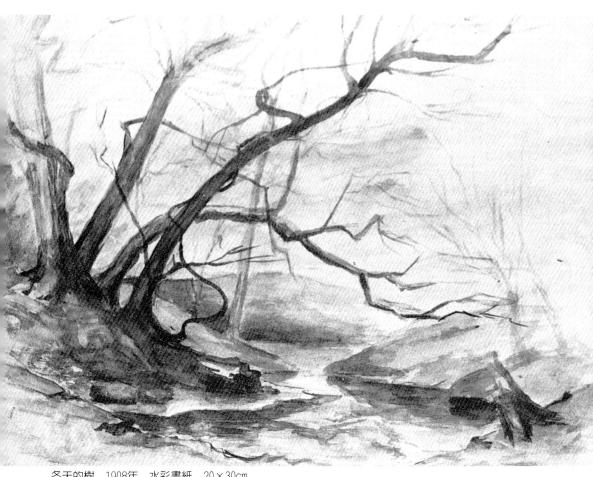

冬天的樹　1908年　水彩畫紙　20×30cm

有蕃紅花的風景　1912年　油彩畫布　30×83cm

一九一五　廿四歲。店舖關日，回到老家。

一九一六　廿五歲。買地，自己建屋，先後替母親、妹妹蓋
　　　　　房子。

一九一七　廿六歲。建造自己的家。

一九一八　廿七歲。加入軍中，在首都華盛頓爲砲兵部隊設
　　　　　計僞裝掩飾。

一九一九　廿八歲。九月，回到老家，在公立的初中當老
　　　　　師。

　　　　　十月，與朋友一同在百貨公司開畫展，展出廿三
　　　　　件小幅畫。

一九二〇　廿九歲。夏天到巴黎學畫。

一九二二　卅一歲。九月，在老家的高中當老師。

一九二三　卅二歲。秋天，進入巴黎朱麗安學院（Academic
　　　　　Julien）習畫。

　　　　　冬天到義大利蘇蘭多（Sorrento）繪畫。

一九二四　卅三歲。春天和夏天在巴黎與法國其他城市繪
　　　　　畫。

　　　　　秋天，搬到公寓居住，同時擁有畫室。

一九二五　卅四歲。五月，從公立學校教師退休。畫「工具
　　　　　製造工廠的工作情況」。

一九二六　卅五歲。六月至七月，在巴黎展出四十七件藝術
　　　　　品。

一九二七　卅六歲。一月，爲老家的「退伍軍人紀念大樓」
　　　　　設計彩色玻璃。

一九二八　卅七歲。九月到德國慕尼黑監督彩色玻璃的製造
　　　　　品質。

一九二九　卅八歲。專心繪畫。

一九三〇　卅九歲。傑作出現：＜美國的哥德式＞及＜石頭
　　　　　城＞。

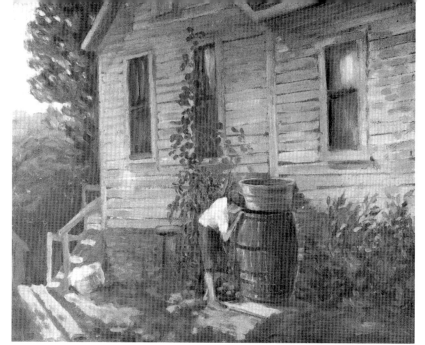

尋找東西　1918～19年
油彩合成板　47.5×38cm
（上圖）

藍色的門　1924年
油彩合成板　25.7×20.5c
（下圖）

1924年由伍德設計，喬治·基勒製造的燭台

黄色住宅　1928年　油彩合成版　45.5×52.7cm

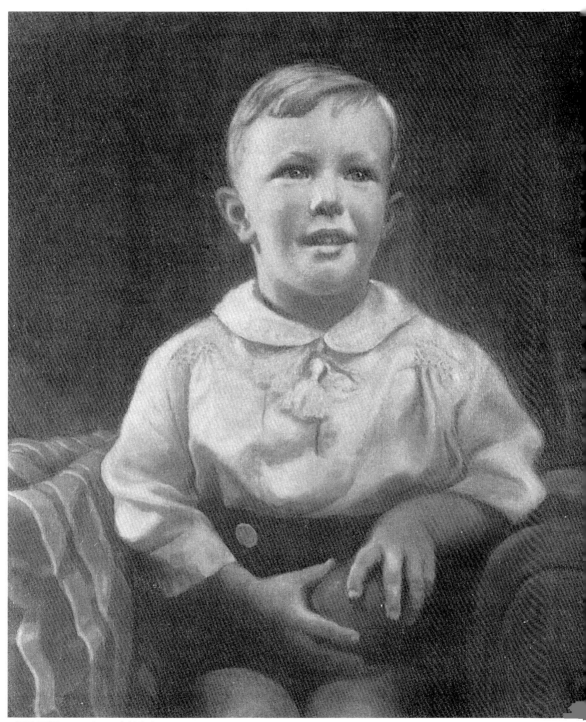

男孩哥頓　1929年　油彩畫布　61×51cm

中夏　1929年　油彩畫布
73×93cm

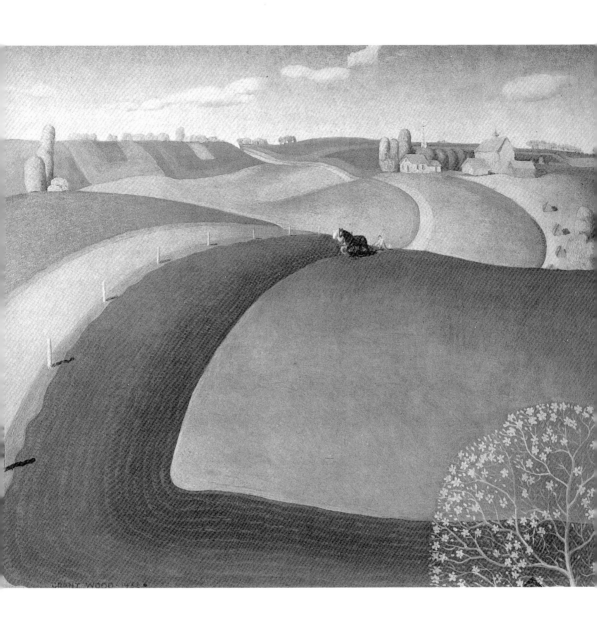

春天景色　1932年　油彩美耐板　46×56cm
種樹　1933年　炭筆、鉛筆、粉筆紙　86×99cm（右頁圖）

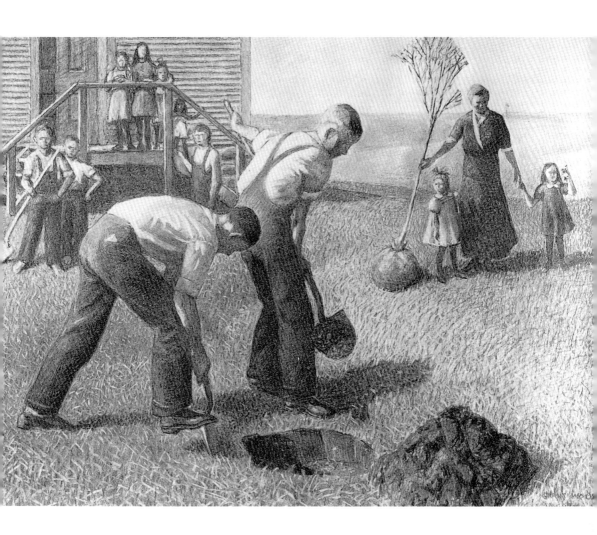

一九二九　卅八歲。專心繪畫。

一九三〇　卅九歲。傑作出現：＜美國的哥德式＞及＜石頭城＞。

一九三一　四十歲。完成＜保羅理威的夜騎示警＞、＜胡佛的出生地＞。

一九三二　四十一歲。夏天，與朋友共創「藝術學校」，同時擔任教師。
　　　　　完成＜革命之女＞。

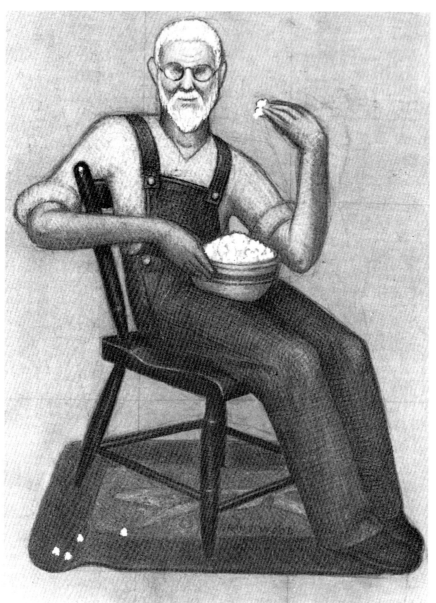

插圖人物畫　縫衣服的祖母及祖父吃爆米花

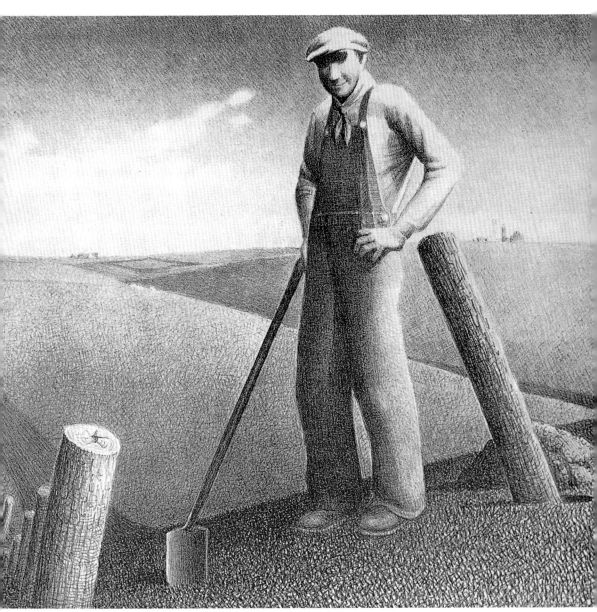

農夫在春天播種　1939年　石版畫　20×30.5cm

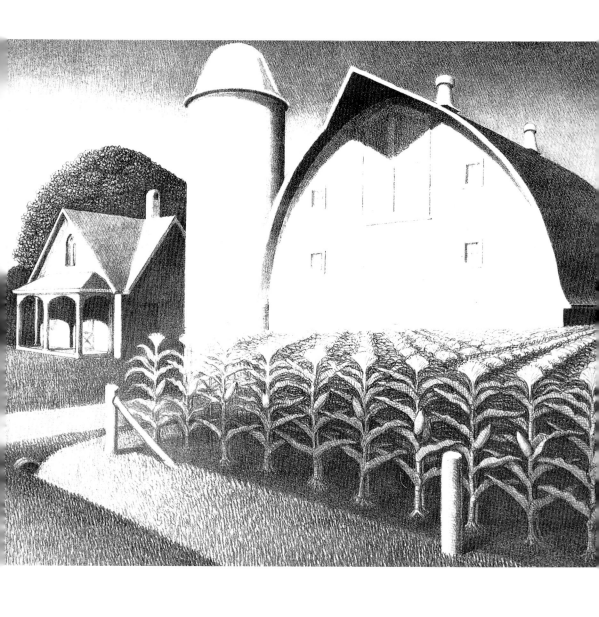

豐饒　1939年　石版畫　23×30.5cm
格蘭特・伍德和湯馬士・哈特・班頓開玩笑地擺了老舊的姿勢照相（右頁圖）

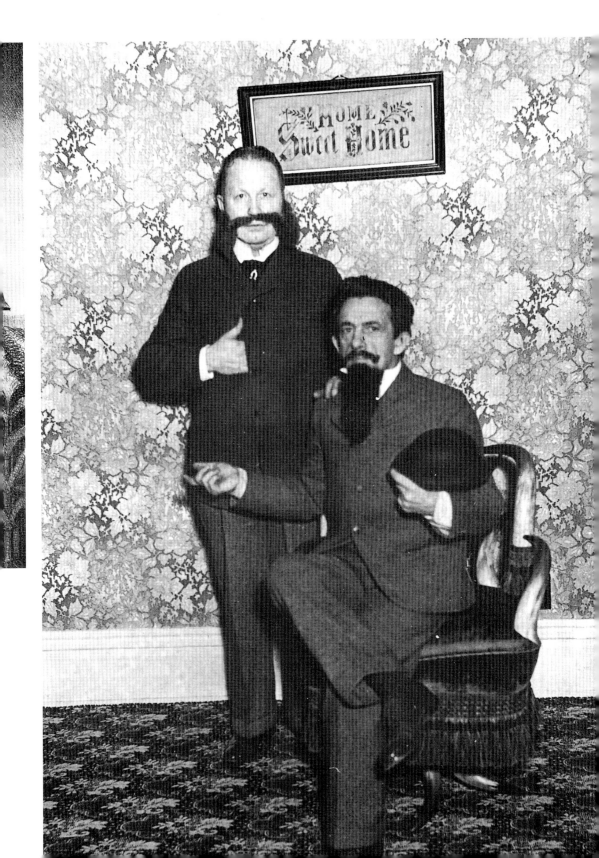

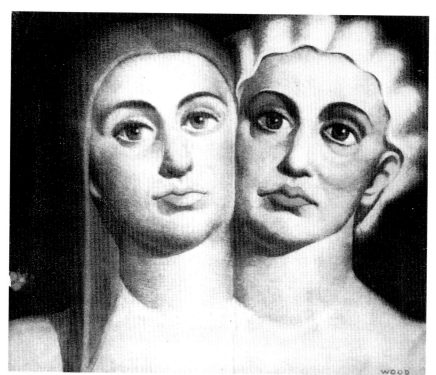

1934年《激情下的計謀》一書中，伍德以鉛筆、墨水所作的插圖。

《山坡上的農場》書中插圖「貓和老鼠」。

170

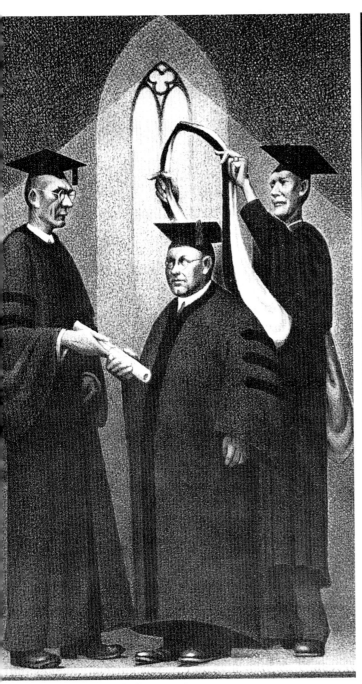

榮譽學位 1937年 版畫 30×18cm

伍德1927年為愛荷華退役軍人紀念大
樓彩色玻璃而做的〈1812年戰爭中的
士兵〉習作

171

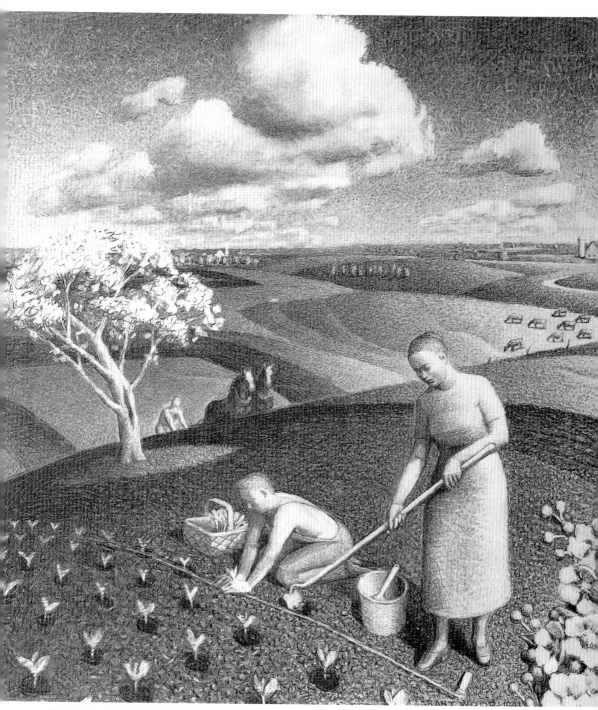

春到鄉間　1941年　粉筆、鉛筆、炭筆　60×54.5cm

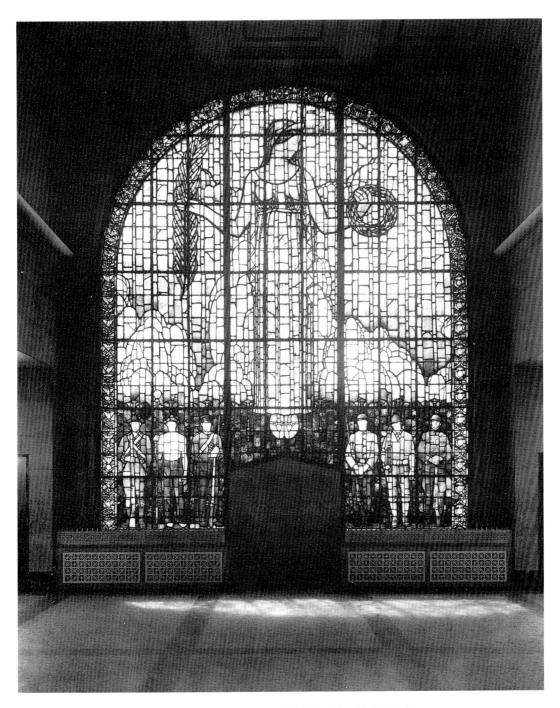

紀念窗（愛荷華退役軍人紀念大樓）　1927-1929年　鉛條彩色玻璃　60.9×50.8cm

一九三三　四十二歲。夏天，仍在藝術
　　　　學校教書，這是第二學期，
　　　　也是最後一個學期。

一九三四　四十三歲。成為愛荷華州公
　　　　共藝術計畫的主任。
　　　　為愛荷華州立大學圖書館設
　　　　計壁畫。
　　　　擔任愛荷華大學藝術系副教
　　　　授。
　　　　完全巨幅＜打穀者的晚餐
　　　　＞。

一九三五　四十四歲。三月與薩拉
　　　　（Sara S. Maxon）結婚，接
　　　　著在愛荷華市購屋。
　　　　在芝加哥與紐約舉行個展。
　　　　完成＜死亡在山脊路＞。
　　　　十月，母親去世。

一九三六　四十五歲。完成＜春天來了
　　　　＞。

一九三七　四十六歲。首次嘗試石版印
　　　　刷。

一九三九　四十八歲。與薩拉離婚。

一九四一　五十歲。完成＜春到鄉間
　　　　＞、＜城鎮的春天＞。

一九四二　五十一歲。二月十二日去
　　　　世。

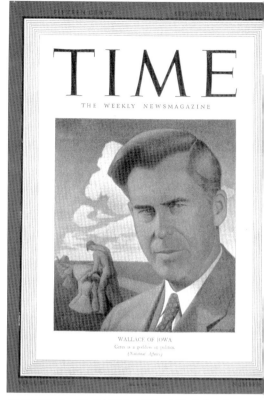

1940年9月的《時代雜誌》封面，封面人物畫像
是美國農業部長亨利，該圖就是出於伍德之筆。

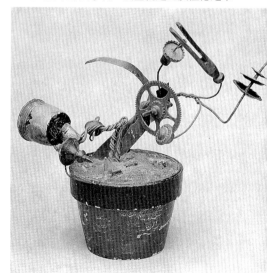

＜小巷的百合花＞是用撿拾來的廢棄物做的「廢
物花」。

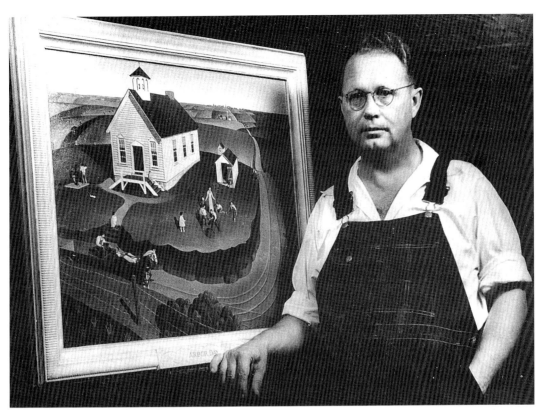

1932年格蘭特‧伍德攝於他的作品之前

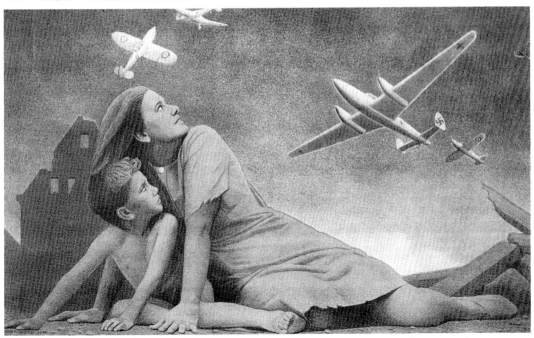

這是伍德1940年的照相平版四色印刷海報作品，呈現母親保護孩子避免德機攻擊的構圖。

國家圖書館出版品預行編目資料

格蘭特・伍德＝Grant Wood／李家祺　合著--
初版.-- 臺北市：藝術家，2004〔民93〕
面；17×23公分.--（世界名畫家全集）

ISBN　　986-7487-05-2（平裝）

1.伍德（Wood，Grant，1891-1942）—傳記
2.伍德（Wood，Grant，1891-1942）—作品評論
3.畫家—美國—傳記

940.9952　　　　　　　　　　　　　　93004161

世界名畫家全集

格蘭特・伍德 Grant Wood

何政廣／主編　　李家祺／撰文

發 行 人　何政廣
編　　輯　王庭玫・王雅玲・黃郁惠
美　　編　曾小芬
出 版 者　藝術家出版社
　　　　　台北市重慶南路一段147號6樓
　　　　　TEL：（02）2371-9692～3
　　　　　FAX：（02）2331-7096
　　　　　郵政劃撥：01044798 藝術家雜誌社帳戶
總 經 銷　時報文化出版企業股份有限公司
　　　　　桃園縣龜山鄉萬壽路二段351號
　　　　　TEL：（02）2306-6842
南部區域代理　吳忠南
　　　　　台南市西門路一段223巷10弄26號
　　　　　TEL：（06）2617268
　　　　　FAX：（06）2637698

　　　　　　　　　　　　　　　　　　５號

　　　　　FAX：（04）2533-1186
製版印刷　欣佑製版有限公司
初　　版　2004年03月
定　　價　新臺幣480元

ISBN　　986-7487-05-2（平裝）
法律顧問　蕭雄淋
版權所有・不准翻印
行政院新聞局出版事業登記證局版台業字第1749號